U0124724

想象，
盛着
那鲜艳的

颤抖吧！照片
——随心而拍

［韩］安泰永　著　金红　译

北京出版集团公司
北京美术摄影出版社

图书在版编目（CIP）数据

颤抖吧！照片 ：随心而拍 ／（韩）安泰永著 ；金红
译. — 北京 ： 北京美术摄影出版社， 2016.8
书名原文：Compact Camera Photographer
ISBN 978-7-80501-909-3

Ⅰ．①颤… Ⅱ．①安… ②金… Ⅲ．①摄影艺术
Ⅳ．①J41

中国版本图书馆CIP数据核字(2016)第122463号

北京市版权局著作权合同登记号：01-2013-1732

责任编辑：董维东
助理编辑：王媛媛
责任印制：彭军芳

颤抖吧！ 照片
——随心而拍

CHANDOUBA! ZHAOPIAN

[韩] 安泰永　著

金红　译

出　版　北京出版集团公司
　　　　北京美术摄影出版社
地　址　北京北三环中路6号
邮　编　100120
网　址　www.bph.com.cn
总发行　北京出版集团公司
发　行　京版北美（北京）文化艺术传媒有限公司
经　销　新华书店
印　刷　鸿博昊天科技有限公司
版　次　2016年8月第1版第1次印刷
开　本　889毫米×1194毫米　1/24
印　张　10
字　数　66千字
书　号　ISBN 978-7-80501-909-3
定　价　59.00元

如有印装质量问题，由本社负责调换
质量监督电话　010-58572393
订　购　电　话　010-58572196　18611210188

❝直到现在还能从事摄影活动，我已经感到很高兴了，没想到我所拍摄的这些照片又能得以出版，这让我更加欣喜不已，衷心地希望与摄影期间相识的各位朋友分享我的这份喜悦。

　　同时向一直以来默默支持与激励我的妻子基淑和我的两个儿子（正民和正爱）表达我深深的歉意和感激之情。❞

<div align="right">安泰永</div>

在大学期间攻读法兰西文学专业，虽然现在的职业是摄影作家，但是现在对于正在攻读法兰西文学专业的我来说，照片与某一种语言一样是沟通的工具，即是一个记号、一种符号。用语言来表达想法的时候是attitude（形式）是重要的，但是contents（内容）更加重要。

现在，照片在韩国的重要文化艺术领域中占有一席之地。我想除了手机以外人们所拥有的最多的就是照相机了，难道这些现象就能说明韩国的摄影文化得到发展了吗？

以摄影作家这份职业来说，在我们国家进行工作的感觉是，韩国摄影文化的特点就是对摄影器材格外重视，比起欣赏照片和领悟感想，人们更侧重于拍摄这个环节，而且三五成群的对同一个对象进行拍摄，说白了就是有点"想证明一些事情"。所以说摄影集的销路特别不好，而摄影器材却不愁卖。而且，以摄影为业余爱好的草根一族们，90%以上都使用DSLR相机。

如果换成另一种说法来解释就是，比起想说什么人们对怎么说更加关心。也就是说，比起内容人们更加热衷于表达形式。结论就是与摄影有关的文化还有待成熟和完善，现在还处于一种低水平的状态。

就在这一关键时刻，作家安泰永的书《颤抖吧！照片——随心而拍》问世，真是令人欢喜和痛快，可以说是摄影文化的幸运，在"摄影师"前面以"嘀嗒"作为修饰语其实这

本身就是oxymoron（相互矛盾的形容），但是给人们的感觉却是那样的老练，既有现实的讽刺意义又有对摄影文化的哲学感受。标题本身比起know-how（想怎么展示）而更强调know-what（想展示什么），包含着作家安泰永对摄影文化的主张。衷心祈望作家安泰永这次出版的书是对摄影器材和技术方面存在疑惑以及只注重外表的大众文化发射一颗虽小但是带有希望的信号弹。

在还没有完全实际理解的状况下，对于胶卷照相机或是数码照相机有个非客观的喜好的做法，其实就像是我们对待自己的手指头一样。

最后，希望大家看一下作家安泰永指给大家的答案。

记得第一次看他的照片，我不禁"哇"了一声，并感受到了某种冲击。继而我把他的照片全部找出来看了一遍，惊讶于这没有任何瑕疵的视角。然而让我更惊讶的是，这些照片竟然是利用带胶卷的照相机拍摄的，那一瞬间让我又想起了我平时总在想但偶尔也忘掉的那个想法："啊，对呀！好的照片未必是好的摄影器材才能得到。"

我通过这样或那样的机会与作家安泰永相识并成了好友，而且知道他正在准备这本书。作家安泰永在书稿即将完成的时候把草稿拿给我看了一下，问我感觉如何。我利用几天的时间看完照片和他写的文章，我只告诉了他一句话："有意思。"

实际上，现在市面上销售的书籍大部分都有过度包装和过度美化的感觉，然而读了安泰永写的文章你就会不由自主地说出："啊，对啊！就是这种感觉！"让你很容易产生共鸣，会让摄影师们回到最初开始拍摄的状态，也会让只关心摄影装备的草根摄影一族产生"我也能拍出那样的照片"的自信。

就像是自己亲身经历的故事一样，让人如此的亲切。读着他的故事，我也不由自主地回望了一下我的摄影之路。

希望他的第一本书能给大家留下深刻的印象。

2010年7月16日 印度 瓦拉纳西江边

现在就在这一瞬间，众多的网络用户将自己丰富多彩的照片和故事上传到Naver photo gallery，在这个空间里大家彼此相互交流活动着。

利用网络这个平台，用照相机焦距调节器所捕捉到的瞬间得到了非常棒的展示，同时这些展示又成了赋予人们灵感的栩栩如生的沟通现场！同安泰永的"今日一拍"所展现给大家的那些景象一样，希望这些景象能够成为使大家产生共感的第一粒纽扣。

就像在照片中呈现给大家的那样，时而带给我们感动的一张照片让我们重新拿起了照相机，时而一张美丽风景照又带给我们人生新的活力。

对积极从事摄影活动的安泰永先生，将他在摄影方面优秀的经验和感动以图书的形式出版，再一次表示衷心的祝贺。

目录

CONTENTS

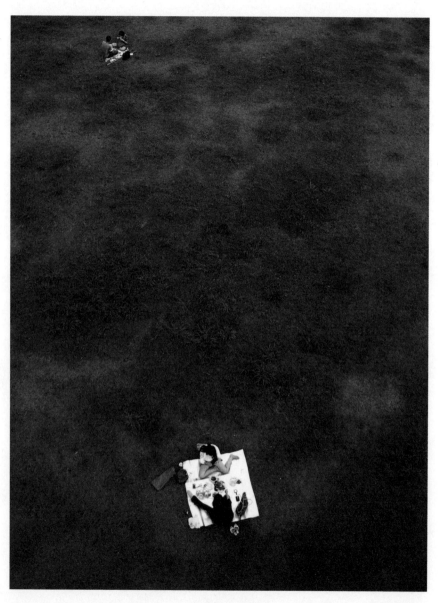

| 标题 吃好了就赚到了 | 光圈 f3 | 快门速度 1/100秒 |

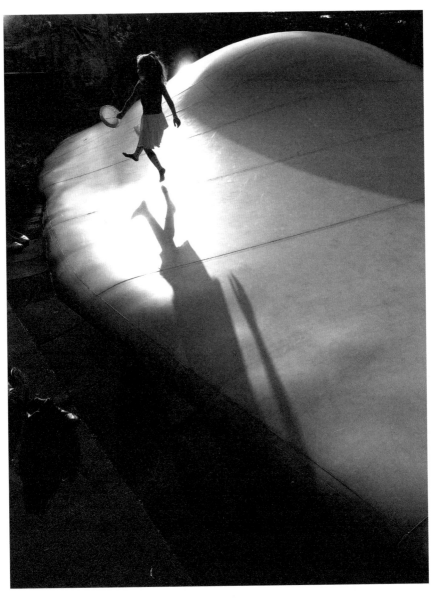

| 标题 云端漫步　　　　　| 光圈 f6.5 | 快门速度 1/500秒 |

標題 **夜晚的邀请** 光圈 **f2.5** 快门速度 **1/60秒**

序言

打开书映入眼帘的是七幅照片。

看着照片你会想到什么呢？

假如是你面对这样的场景你会怎样去拍摄？

你觉得这些照片是用什么样的照相机拍摄下来的呢？

其实，你所看到的所有的照片都是用卡片机拍摄的。

因为有"咔嚓咔嚓"的声音，所以叫作卡片机。

无论是谁，无论在何时何地都能够拿着它进行轻松地拍摄，是它让摄影文化大众化。同时，它也是让摄影文化发生革命性变化的主人公，它就是卡片机。然而，随着DSLR（数码单反）照相机的登场，当初能方便轻松进行拍摄的卡片机在不知不觉中给人一种是摄影水平差的人所使用的照相机的错觉，那美丽的风景，宝贵的瞬间，好像只有"好的照相机"才有权利去拍摄，从而将卡片照相机无情地拒之门外。

那些拥有昂贵摄影器材的人们看到卡片机拍摄出的好照片的时候就说"卡片机还不赖啊"，看到拍得不好的照片就会说"卡片机就那么回事呗"。

但是，我们对卡片机了解多少又使用到什么程度呢，竟然能说出这样的话？

我就是大家所说的卡片机的使用者，在过去的两年里一直在用卡片机拍摄照片，就因为这一点，我的照片和我本人遭受过无数的白眼和歧视，然而我却得到了那昂贵的照相机所拍不出来的只属于我的照片世界。

比起对照相机和镜头，我因为热爱照片本身，所以对于我来说仅仅使用卡片机来拍摄就已经非常满足了。同时通过拍摄出与歧视我的那些人有差别的照片，也让我的摄影生活感到些许的安慰，因为我知道所有的这一切都会通过照片本身表达出来。

我就是这么走过我的摄影之路的，感觉没有什么是卡片机拍摄不出来的。除了那种专业摄影师，单就爱好和我们日常生活中的使用来说，没有什么是拍摄不出来的。

"我要是去那个地方，我也能拍摄出这样的照片。"

当然，这不是错话。

相同的场所，相同的情况，看似无论是谁都能拍摄出来的照片，然而世界上所有的瞬间能再以相同的形式出现在我们面前吗？所以说那些人所说的靠运气拍摄出来的"这张照片"，实际上就是我们自己的摄影实力和能力的表现。

拿着属于自己的相机去拍摄的大部分人，从来没有对自己的实力产生过任何的怀疑，拍得不好的话就埋怨自己的照相机。如果别人拍摄出了好的照片就说那是别人运气好，其实有可能从来没用卡片机认真用心地拍摄过。我想有可能这些人从来没有把卡片机当成相机来看，也

没有尽最大的努力最大限度地去实际拍摄过。

从现在开始，我要把用卡片机拍摄出来的照片一一地展示给大家，虽然是很短暂的时间，然而你会通过这些照片了解到我拍摄这些照片时的内心世界。

我的照片视觉感觉好像很遥远，那是因为在周围背景组合中为了突出主要被摄体而用广角进行拍摄的原因。

通过被摄体来了解背景，通过背景来洞察被摄体。两者都可以兼顾，不能忽视任何一方，继而在一张照片中都能得以全部地展现。

这就是我的照片的风格。
为了拍出只属于我的照片，也付出了只属于我的努力。

直到现在我也在想，使用卡片机进行拍摄对于我来说是不是也算是一件非常奢侈的事情呢？

第一章　　我的照片故事

在国立中央
博物馆里

寂寞的**等待**

啊呜——想小便！

你想去卫生间吗？
难道谁是不想去才不去的吗？
感觉现在好像马上就要尿出来似的，现在可不能去啊。

稍微再憋一会儿啊。
直到拍摄到想拍摄的照片的时候。

今天我想拍摄一下光线和孩子。
在那火车轨道似的光线中，那疯狂地跑着玩儿的孩子，看到下面那个
小捣蛋鬼了吗？
今天他就是我的模特了，在应该肃静的场合，不听父母的话到处乱跑
的孩子偶尔会给我带来好的灵感，真的应该好好谢谢这个小家伙。

这里是国立中央博物馆的三层。
我已经在这里坚守了一个小时了。

稍等！我脑海中曾设想过的场面现在马上就要浮出水面了！

唉，这次又失败了。

小家伙向着有光线的地方跑来的时候，就会有很多人同时也向着那个地方走来，当人们散开的时候那个小家伙也跟着走开了，这样我所设想的场面总也不能出现。因为是周末，我也曾预想过会有很多人，但是没想到拍摄有火车轨道模样的光线和在那光线上跳跃玩耍的孩子会是这么难。

啊，这难熬的时刻什么时候会结束啊？

你肯定会问，就为了拍摄那么一张照片等一个小时有必要吗？
在你看来这一个小时不算什么。可对于我来说，经过这一个小时的漫长等待所得到的照片才是最宝贵的财富呢。

为什么？

因为我拍摄的是只属于我的照片。

在当今社会，即使你没有去过某些地方，但是通过照片似乎也能去畅游一番，因此经常会让我们产生好像什么时候去过一样的错觉。

我们现在被洪水般众多的被摄体包围着，就连专业摄影家级别的照片我们也能轻松地获得，以前能给我们带来强烈冲击的照片现在司空见惯，因此，人们往往对已经看到过的场所和构想当然提不起兴趣了。

当初所看到的照片，与新颖的照片有什么区别吗？只要大家对一些照片大肆赞扬的话，保证在第二天那些被大家赞美的照片就成为芸芸众生中的一张了。也就是说，现在再也没有更有创意和新颖的照片了。

所以我想拍摄一些不容易拍摄得到的照片，就像我今天想要拍摄的这张照片。

当然是用卡片机拍摄的了。

拍摄出世界上独一无二的
只属于我自己的照片

通过照片我们往往能发现一个非常不错的地方，但是令人非常遗憾的是，因为各方面的原因我们去不了。然而有的人因为通过照片已经看过了，所以也不想亲自去看看，感觉去了好像也没什么可拍摄的似的。

这可是一个非常错误的想法。
有可能会拍摄出更加有趣味的作品呢。难道不是吗？

其实这有可能会成为一次更有意思的挑战呢，而且只要我们拍摄得比现在的照片还要棒不就行了吗？人们往往都是以曾看到过的照片为奋斗目标。假如你能以多样的构思和更加精彩的画面拍摄出完全不一样的照片，那就是只属于你的努力。而当你所拍摄出来的这些照片得以公开展示的话，那你的摄影水平就更上一层楼了。

将相同的东西以不同的方式拍摄下来。

怎么样？光是想想都感觉到那么的充实吧？

然而，令人惋惜的是有很多人都不能从原有的框架中逃脱出来，头脑中无意识地还是想去拍摄曾经看到过的照片。为什么要为了去拍摄别人已经拍摄过的照片跑到那么远的地方去呢？

或许在某个地方有谁和我拍摄着相似的照片。但是为了能得到我所想象的场景而漫长等待的时刻，就是对我的投资。为了让我满足地投资，为了得到我所期望的，必须要付出这样的努力。

不知道我说的是什么吧？稍等片刻，你就会充分地理解我所说的话。今天，我一定要拍摄到我脑海中所勾画出的画面。

我所看到的像火车轨道模样的光线是照亮这个孩子未来的希望之光，我想随着这个小家伙的梦想越来越大，那光线也会变得越来越宏大，越来越明亮。

承载我们国家五千年历史的此地，在国立中央博物馆里的希望之光，会帮助这个孩子实现他光明的未来。我说得是不是有点太感性了呢？

捕捉瞬间对于拍摄照片来说非常重要，特别是在长时间的等待中所获得的瞬间更加有价值感，在等待的终点终于拍摄到了想要得到的照片是如此的快乐！

这种感觉真的无法用语言来表达！

世界上与任何东西都无法交换的是属于我的作品，属于我的记忆。兴许在别人看来这仅仅是一张照片而已，但对于我来说这是与自我的斗争和约定，尽管等一天才能等到我想要的，但是没有关系，因为那张照片是付出巨大努力才得到的。

啊！稍等一下！那个小家伙又开始动起来了！
好像是往这边跑来了。
再过来一步，再边来一步！
对了！好！

"咔嚓！"

成功了！

虽然步伐拍摄得感觉有点小了，但是这与我想要的场景已经非常接近了。

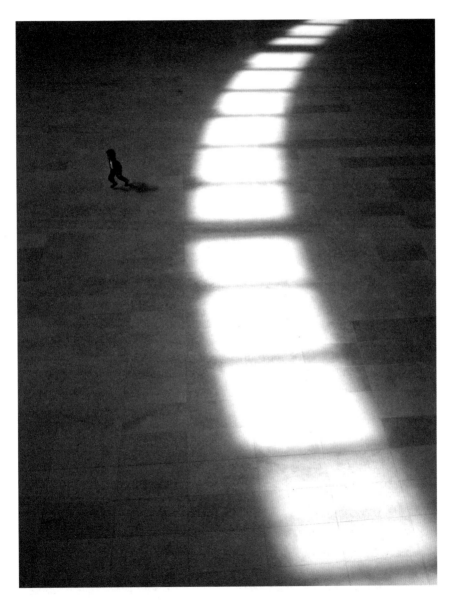

| 标题 奔跑　　　　| 光圈 f3.5 | 快门速度 1/160秒 |

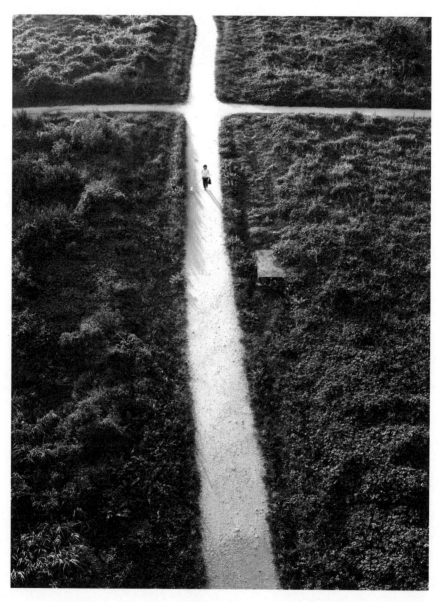

| 标题 **我的路** | 光圈 **f3.3** | 快门速度 **1/160秒** |

颤抖吧！照片——随心而拍

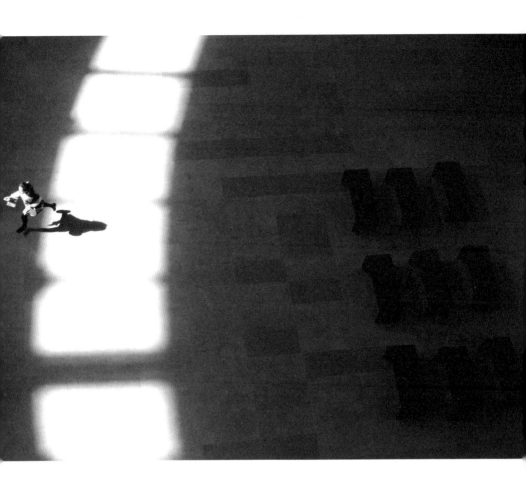

| 标题 **奔跑** | 光圈 **f3.9** | 快门速度 **1/125秒** |

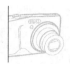

好，去挑战一下其他场景？

拍摄到了在像火车轨道模样的光线中行走的大人，因有别于孩子的灵动性，另有一番味道。

暂时闭上双眼勾画一下想拍摄什么样的照片，有可能需要一个小时或几分钟，不要害怕等待，等待给予你的报答就是拍摄出精彩的照片。

按下快门的瞬间拍摄到的有可能与你曾想象过的画面有所不同。感觉到你所想象的画面毫不犹豫地拍摄下来，即使相似的照片有数十张、数百张，在那中间挑一张好的照片不是更好吗？

反正是想拍就拍、想删就删的数码相机，怕什么呀？
那么现在发现我们所期望的情景，尽情地按下快门吧。

最高水准的一张照片。

仅仅这一张照片就能把你解读得一清二楚。

剩下的都扔掉也没关系，对B类照片要果断地抛弃。

这次，我们先把主题定下来再拍摄如何？

"走在轨道上"

怎么样？

能否回忆起儿时展开双臂走在火车轨道上的场面呢？

用照片复原一下儿时的记忆吧。

这样的画面会轻易地出现吗？

当然，不会那么轻松。先在脑海中描绘一下所期望的画面，然后一旦相似的场面出现，就毫不犹豫地拍摄下来。不要把它想成是毫无意义的按快门，而是想成为了描绘我想画的画不断地去粉饰的过程，这样想的话就越来越接近一开始想象的画面。请相信我，等待一下。

为了画出脑海中出现的画面，先构图，然后需要做什么呢？

对了，等待！

现在只要等待就行了。
不需要任何高难度的技术和装备，超简单的技术——等待。

……

过了多长时间了？

与那光线相吻合的人还没有出现。

管它呢，先等一会儿再说。我在拍摄过程中学到的人生哲理之一就是等待。

啊！那个，那个人怎么样？

有那么一点儿哀愁的背影与这光线是如此的吻合，那种都市的感觉也让我感到很满意，现在他只要往轨道方向走的话就行了……

再过来一点儿，再过来一点儿。

旁边没人了吧？

OK！

这个位置再合适不过了。

"咔嚓！"

天啊！

我竟然得到了比我想象得还要精彩的照片！

你觉得怎么样？满意吗？

火车轨道模样的希望之光，

沿着光线走向希望的人。

今天最好的出击就是这张照片！

为了这张照片我已经等了1个小时20分钟了吗？

可我感觉就像等了几分钟似的呀。

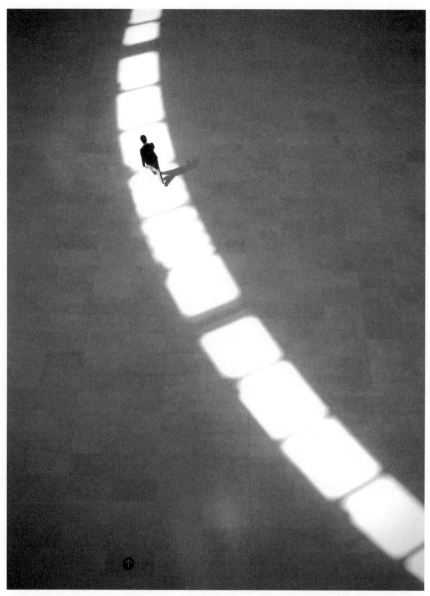

| 标题 **轨道之行** | 光圈 **f3.3** | 快门速度 **1/160秒** |

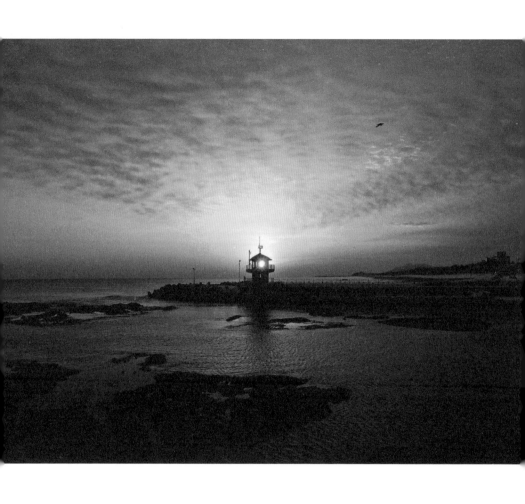

| 标题 **鹰眼** | 光圈 **f9.1** | 快门速度 **1/190秒** |

| 标题 温暖的阳光 | 光圈 f2.9 | 快门速度 1/160秒 |

颤抖吧！照片——随心而拍

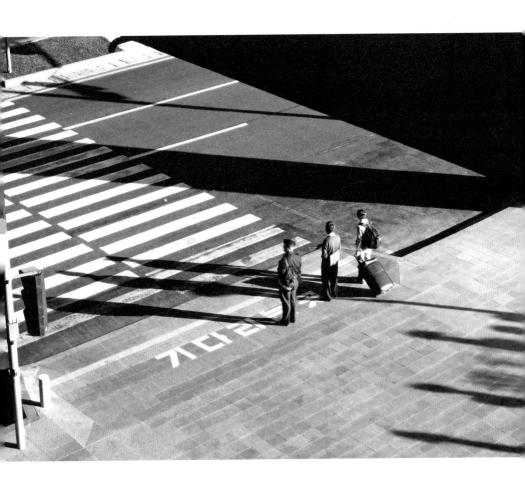

| 标题 回家 | | 光圈 f5.1 | 快门速度 1/320秒 |

照片的开始

现在回想一下，当初真的从来都未曾想过，到现今为止我还能继续从事摄影活动。曾经为了逃避这残酷的现实，我开始了摄影生活，当时的想法仅仅是想要逃离这个现实的社会，还有那些再也不会让我对以前产生一丝留恋的照片。而如今的我不带着相机就绝不出门，摄影已成为我生活中的重要一部分。

在拿起照相机之前，我没有所谓的感性可言。因为艰难的生活不允许我拥有这样的感情，对于从事小本生意的我来说，比起别人我过得更加辛苦。这样的我对待任何事情只能从最现实的角度去判断和盘算。

从来没有为美丽的风景、晴朗的天空而驻足停留过、感受过。

虽然还没有到连感受一下美丽风景的时间都没有的那种困难程度，但是我向来对自己严格要求，从来没有放弃趁着年轻一定要在事业上有所成就的信念。为了这个信念不给自己留下一点儿喘息的机会。

难道这种想法也变成了贪心吗？
事情并没有我想象的那样顺利，最终我破产了，在28岁开创的事业到了人生最该辉煌的35岁时便凄惨地落幕了。

我梦想成为一个富翁爸爸。
虽然虔诚地祈祷快点实现这个梦想，然而困境先找到了我。

"等待的事情不会那么容易地实现。"

我曾经努力想调整好自己。

但是，绝望的感觉却越来越强烈。感觉我应该干点什么事情，以便把这绝望和忧郁赶走。

就在这时，"照片"就像命运安排的那样找到了我。

| 标题 **明洞** | 光圈 **f2.5** | 快门速度 **1/80秒** |

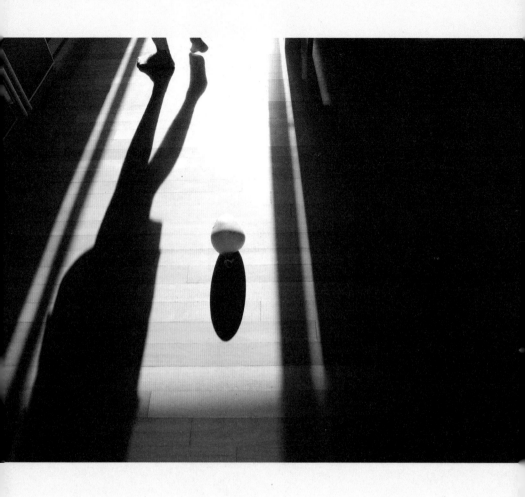

标题 **腿影**　　　　　光圈 **f3.2**　快门速度 **1/200秒**

　　颤抖吧！照片——随心而拍

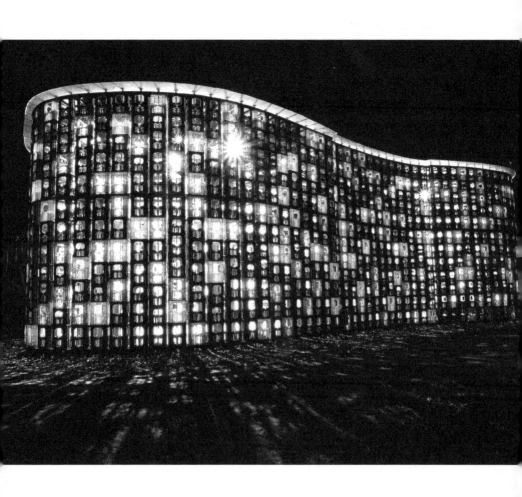

| 标题 **灯箱** 　　　　　　 | 光圈 **f9.6** | 快门速度 **1/15秒** |

用卡片机
来拍摄
长曝光照片#1

在国立中央博物馆的**三层**

啊，现在感觉好多了。

先等一下，原以为拍摄完让自己满意的一两张照片就到了晚上呢，没想到还有些时间，看来今天的运气真不赖啊！

已经拍摄到了头脑中所描绘出来的景象了，现在该拍点什么呢？

那么，我们拍摄一下长曝光照片吧。
大白天的怎么拍摄长曝光照啊？
一般人会这么问。
长曝光那当然都是在晚上拍的。

为了拍摄出与众不同的只属于我自己的照片，需要的是转变一下自己的想法，并享受新的挑战，别人在晚上拍摄的曝光照，我选择在白天拍摄会是怎样的画面呢？从现在开始你就已经期待不已了吧？

那还不如尽量地突出国立中央博物馆这个场所的特点呢。

如果想在白天去拍摄长曝光照片，那么先看看下面那些移动的人们，就像比萨和奶酪一样，这就是时间的流逝。

你看到过时间吗？

用我们的眼睛无法看到的时间流逝却能借助照相机看到。在按下快门的那一瞬间所发生的移动用照片的形式展示给人们欣赏，就能得到与一般照片所不同的效果。

我们不是也能在一些有名的摄影家的作品中发现很多利用长曝光所拍摄的照片吗？别嫌麻烦，稍微忍耐一下的话，我们也会拍摄出精彩的时间流逝。

走着瞧。
就像今天人这么多的周末我一定会顺利地拍摄到时间的痕迹。

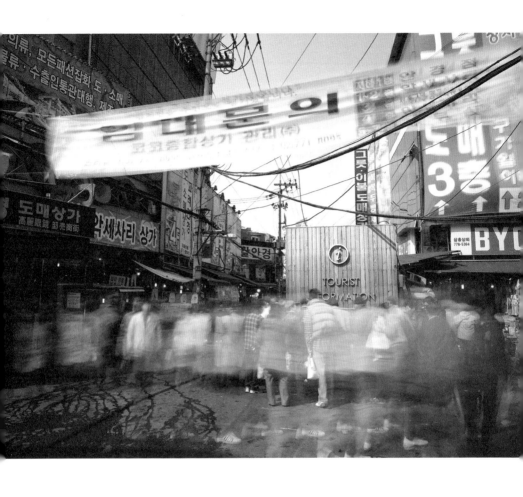

| 标题 **有鬼** | 光圈 **f9.1** | 快门速度 **1/3秒** |

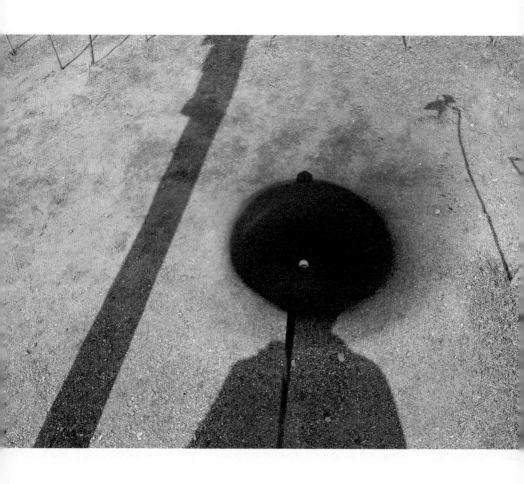

| 标题 **眩晕** | 光圈 **f8.1** | 快门速度 **4秒** |

　颤抖吧！照片——随心而拍

因为是卡片机就
瞧不起吗

我不用DSLR照相机，而改用卡片机拍照的理由有这么几个。

第一点，使用DSLR照相机特别的不方便。

拿着体积大又很笨重的DSLR照相机，即使是发现了具有决定性瞬间的场景，因为欠缺爆发力拍摄起来也很困难。如果先要从包里把照相机拿出来，再拿出镜头打开电源，等准备齐全后再想去拍摄的话，刚才所看到的那个决定性的瞬间早已消失了。

更加让我不舒服的是，拿着DSLR照相机进行拍摄时人们投向我的那种警戒的目光。

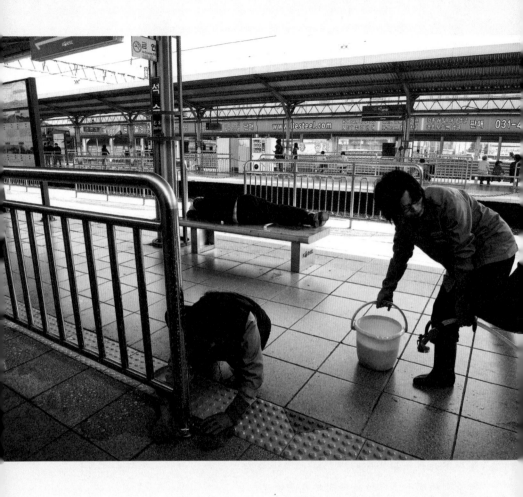

| 标题 **蚂蚁和蝈蝈** | 光圈 f3.6 | 快门速度 1/200秒 |

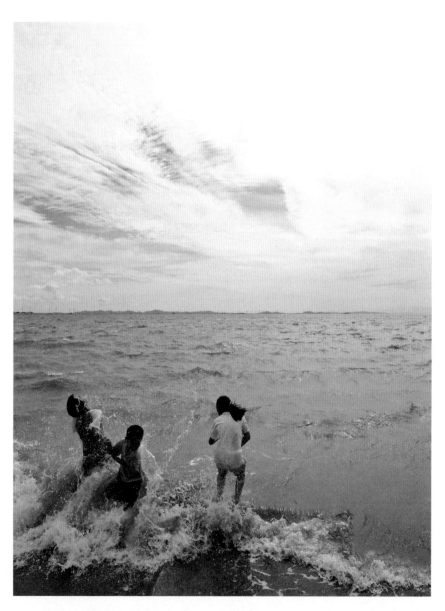

| 标题 **小家伙们的避暑方法** | 光圈 **f8.1** | 快门速度 **1/1000秒** |

与之相反，卡片机小巧又轻便，无论何时何地拿在手上都很方便，真是一点儿问题也没有。

我们在坐公交车或者在坐地铁的时候携带卡片机没有一点儿不方便，而且还能让我在有决定性瞬间出现的时候及时捕捉到。

令人庆幸的是人们对卡片机没有反感，能与人们在这种更加亲近的状态下拍摄这一点真的让我很满意。有可能很多人认为卡片机不是照相机，这种观念已根深蒂固。

从一开始，比起大的DSLR照相机，小的卡片机更适合我。

| 标题 **独家报道** | 光圈 **f2.5** | 快门速度 **1/40秒** |

第二点，想要战胜"水泵"（购物的欲望）很难。

在购买照相机的时候附带的基本焦距镜头对于正常的拍摄已经足够了，但是拍着拍着就想使用更好镜头的想法却难以遏制。

"需要更亮的光圈……"
"广角镜头中长焦镜头那是基本……"
如果有这种需求的话，有三四个镜头那是最少的，再想买点小饰品的话，那钱包就会越来越轻了。

当时在经济状况不是很宽裕的情况下，对于下了很大决心购买照相机的我来说，DSLR照相机就是奢侈品，因为没有钱，"水泵"自然会消失。但是，对于DSLR镜头的购买欲望却持续不断。

我果断地决定要抛弃DSLR照相机。

因为卡片机已经能充分地把我所看到的、我所热爱的人们留在我的照片中。
直到现在，我对我所做的决定绝不后悔。

| 标题 消失的风景　　　| 光圈 f6.3　| 快门速度 1/800秒 |

第三点，我要证明自己。

我要拍摄出比他们拍摄出的照片更加带劲的照片，给他们看看价格仅仅20万韩元的我的卡片机，拍摄出来的照片比几百万韩元的照相机拍摄出来的照片更加精彩。

开始摄影生活近一年左右的2008年的夏天。

在一个明媚灿烂的星期六的下午，我去了一趟只要是热爱摄影的人一定要去一次的汉江仙游岛公园。当时我有一台DSLR照相机和卡片机，那天下午我只拿了卡片机出了门。

一般情况下只要是出去拍摄，我都会带着DSLR照相机。但是那天没有办法带出去，因为我们家的规则是星期六必须无条件地陪孩子玩儿。可那天也不知怎么了就想一个人待一会儿，所以找了个借口得以从家里出来。要是拿着DSLR相机出门的话，那我的谎言就会被揭穿了。所以，只能拿着卡片机出门了。

虽然真的是对不起妻子和孩子们，可是当凉爽的江风迎面扑来的时候，所有的烦恼都烟消云散，心情也好了许多。没想到喧闹的首尔市中心竟然有这样的宝地……

| 标题 **做梦的岛屿** | | 光圈 **f6.5** | 快门速度 **1/400秒** |

| 标题 **露水一家** ｜ 光圈 **f3.6** ｜ 快门速度 **1/160秒** |

| 标题 **停滞的时间** | | 光圈 **f3.5** | 快门速度 **1/125秒** |

| 标题 **火海** | 光圈 **f3.2** | 快门速度 **1/125秒** |

| 标题 **城市** | 光圈 **f4.6** | 快门速度 **1/250秒** |

我的照片故事 　　61

第四点，照片就是我的生活常态。

随着摄影生活的开始，最先想的问题是：

对于我来说照片是什么？
我为什么要拍照？

对于我来说摄影就是要走进生活，因为大部分都是我与孩子们一起共度周末的照片。同时，这也是不一定非要使用又大又昂贵的DSLR照相机的理由。

偶尔，当我独自一人走出家门拍摄的时候，总是能看到那些熙熙攘攘拿着DSLR的人们。但是，我和他们并不是生活在不同世界里，看着相同的场景，只是用不同的方式表现罢了，仅仅是所使用的照相机不同而已，然而在相同的空间里拍摄的那一瞬间我们是平等的。

当我彻头彻尾地领悟到这些道理之后，我就更加珍惜和享受这小巧玲珑的连老百姓都不在乎的卡片机的使用过程了。

| 标题 **慢走**　　　　　| 光圈 **f11** | 快门速度 **1/180秒** |

| 标题 **再回首时的风景** | 光圈 **f9.1** | 快门速度 **1/290秒** |

拍摄

3

用卡片机来
拍摄长曝光
照片#2

卡片机，
去挑战长曝光

那么好吧，我们现在开始重新拍摄长曝光照片。

只知道"咔嚓咔嚓"的卡片机只要有M模式（手动模式），根据光的量度就能够充分拍摄出长曝光的照片。特别是现在市面上竟然有那么多的卡片机在性能上达到让人惊叹的地步，因此一点儿也不用再羡慕DSLR照相机了。

小巧轻便，又能拍摄出好的照片，还想再指望什么呀？

啊，原来是想得到别人的关注呀？
如果只是这样，比起拿着大大的照相机倒不如拿着小小的卡片机拍得舒服呢。怎么样？

在无论是谁都拿着一个DSLR照相机晃来晃去的时代，在这种大环境下如果用卡片机能拍摄出让人们竖起大拇指的超级棒的照片，会不会这才叫伟大呢？

"用卡片机怎么能拍摄出这样的照片呢？"

想想都觉得是很优秀的评价吧！

| 标题 **夜班**　　　　　| 光圈 **f2.5** | 快门速度 **8秒**　|

当我们在拍摄长曝光照片的时候，因为DSLR镜头的光圈是f16到f22，所以光线进入的通道也会变小吧？但是，大部分卡片机的光圈数值到f9为止，所以光线进入的通道很难像DSLR照相机那样完美地变小，因此光线进入的时间也不会变得很长。

长曝光中最重要的一点就是光线进入的时间非常长，是"咔——嚓"的快门速度。但是像现在光线如此充足的大白天，想得到像人们拉长的脚步那样的非常慢的快门速度实在不容易啊。

那么，怎么做才行呢？
因为光线充足而不能拍摄出长曝光照片的时候，这时我们如何处理呢？

答案很简单。
把光线减弱。
把快门速度放慢。

| 标题 **时间因人而各奔东西** | 光圈 **f4.3** | 快门速度 **8秒** |

| 标题 做梦的岛屿 | 光圈 f9 | 快门速度 15秒 |

标题 **时间因人而各奔东西** 光圈 **f9.1** 快门速度 **15秒**

颤抖吧！照片——随心而拍

拍摄时间

怎么样，很棒吧?

和我们平常瞬间抓拍时所拍摄出来的照片感觉有点差异吧? 这就是我想要得到的拍摄的长曝光。这样的场面我特别想用卡片机而不是用DSLR照相机进行拍摄。

为什么呀?

因为我们不会轻易地看到能用卡片机拍摄出这样的照片的人。

想过用卡片机拍摄出这样的照片吗? 想都没想过吧?

别人都能拍摄出照片。

无论是谁都在使用照相机装备拍摄。

我重点考虑的就是这个。

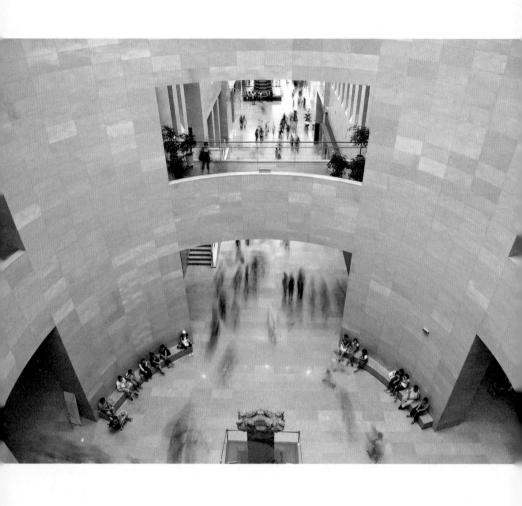

| 标题 **时间因人而各奔东西** | 光圈 **f9.1** | 快门速度 **2秒** |

颤抖吧！照片——随心而拍

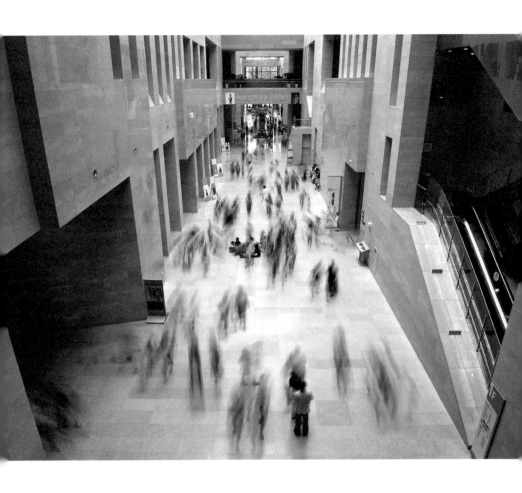

| 标题 **时间因人而各奔东西** | 光圈 **f9.1** | 快门速度 **8秒** |

种豆得豆，**种瓜得瓜**

所有的事情都可能会有这种情况，照片也是如此。我们应该多少对照片有点欲望，这样在拍摄水平上才能有所提高。

看着别人拍摄出的优秀照片，就想要是我也能拍摄出这样的照片或是拍摄出比这更好的照片该多好。要有拍摄出别人所拍摄不出来照片的欲望，还有能超越自己目前拍摄水平的欲望。如果没有这些拍摄欲望的话，自然也不会拍摄出更加优秀的照片了。

虽然花费了比想象更长的时间，但是一定要坚信自己会拍摄出很棒的照片，要坚持下去。

"这样的照片是怎么拍摄出来的呢？"经常有人问我这样的问题。但是没有几个人按照我所推荐的方法去拍摄，连基本的尝试都不去做的人，却总是以"我不行"为借口而放弃想法。还有的人以"反正也就是个业余爱好，干吗非得那么高深呢"这样的想法来为自己开脱，并极力地将这种想法合理化。

连这么小小的挑战精神都没有，让照相机都成了装饰品，那还想拍摄出什么照片呀？

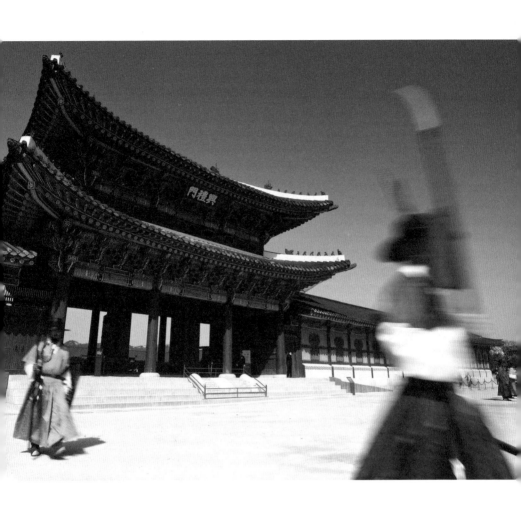

| 标题 时间因人而各奔东西 | 光圈 f9.1 | 快门速度 1/8秒 |

| 标题 少女的海边　　　　| 光圈 f7.2 | 快门速度 15秒　|

| 标题 **停滞的时间** | 光圈 **f10** | 快门速度 **15秒** |

再回首

3

我的照片游乐场——国立中央博物馆

自开始从事摄影活动以来，我几乎没有游览过任何名胜古迹。事业失败之后，不得不将车变卖来补贴家用。现在与两个儿子的出行完全是利用公共交通工具，因此出远门旅行也很困难。

所以，我照片中的背景大部分都是国立中央博物馆，如果不在这个地方活动的话，那就是与儿子们一起去参观学习纪念馆或者在我们家附近活动，再远一点儿的话就是城市的牛饮岛和公平码头。

当你游历牛饮岛的时候，那一望无际的田野，会让你拍摄到那迎面吹来透彻心扉的清风，还有在离牛饮岛不远的地方，能够看到那迷人天空的公平星，我在网上看到的曾让我失魂落魄的晚霞的照片，那背景就是此地。所以说只要时间允许的话，我一定会来此地看一看。

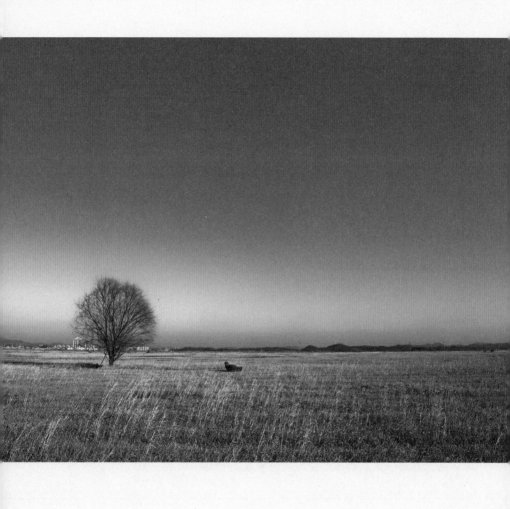

| 标题 **冬天的山野** | 光圈 **f8.1** | 快门速度 **1/380秒** |

| 标题 **休** | | 光圈 **f4.1** | 快门速度 **1/320秒** |

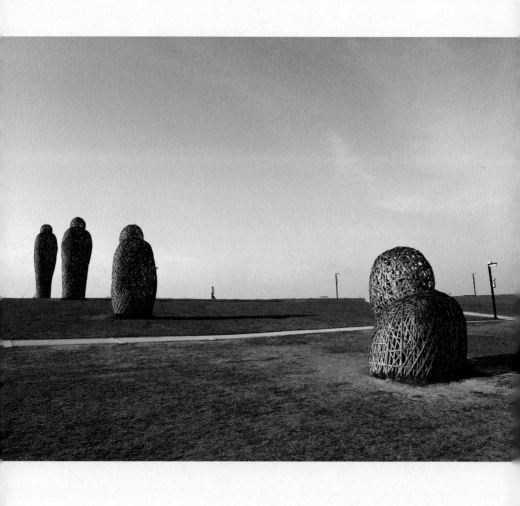

我时常想，如果当初我从事摄影活动时时间上能够更加自由，经济上能够更加宽裕一些该有多好。那样的话，我就可以去任何想去的地方。值得庆幸的是，我在年龄还不算太大的时候就开始了摄影活动。所以说，我以后会有机会去更多的地方看看。

当然，只要对拍摄照片的热情不减，好像哪儿都可以去似的。但是，现在我对自己有一个规定，就是周末一定要陪儿子们度过。我认为这比什么都重要。

所以，我找到的拍摄地点就是国立中央博物馆。

两年前，与大儿子一起为了学习三国时代的知识第一次来到这个地方，也就是在这里看到了这个世界上最温柔美丽的光芒。用"美丽"这个词已不足以表达它的光芒，我投入其中着实拍了不少照片。

在从天而降的那一道光芒中有一个孩子，从在那光芒中读书的那个孩子的身上我看到了希望。那是照亮孩子希望的光芒，随着那孩子的希望和梦想变得越来越大，那光芒也会随之越来越大。

无论如何这个地方记载着我们国家五千年的历史，我在这个地方又看到了另外一个我们，另外一个我们的国家。

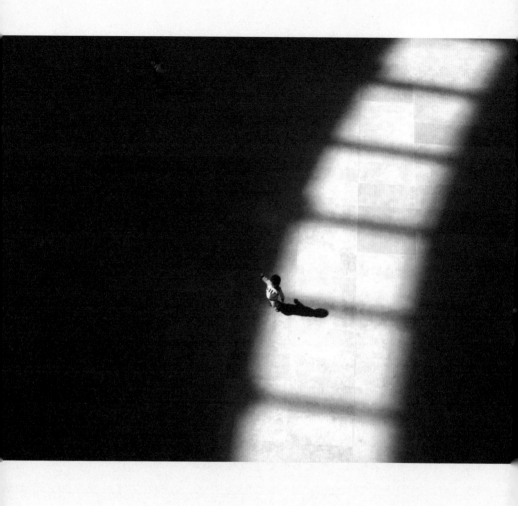

| 标题 **主演** | | 光圈 **f5.9** | 快门速度 **1/250秒** |

在历史的长河中，我们的先祖历经荣辱与苦乐也从没有放弃过希望。可能是这个原因吧，我在国立中央博物馆里用相机表现光芒和人物的时候总是能感觉到人物有那么点忧郁，看着主人公那哀愁的眼神，我想把希望之光放在他们的手上。

在不太懂摄影的初期，就知道跟着光线走的我虽然显得那么愚蠢，但是在那光芒周围奔跑嬉戏玩耍的孩子确实可爱。在拍摄那些孩子的灵动性的同时，我在心灵深处也祈祷着那些孩子们能够实现梦想和希望。

那光芒时而温柔，时而强烈，就像是我们的先祖赐予子孙的礼物一样。

不知道我这个比喻是不是有点儿太幼稚，但是在未来的摄影道路上我也不会停止这样的想象。通过镜头我又发现了另外一个世界，同时我用照片来诠释着只属于我的故事。

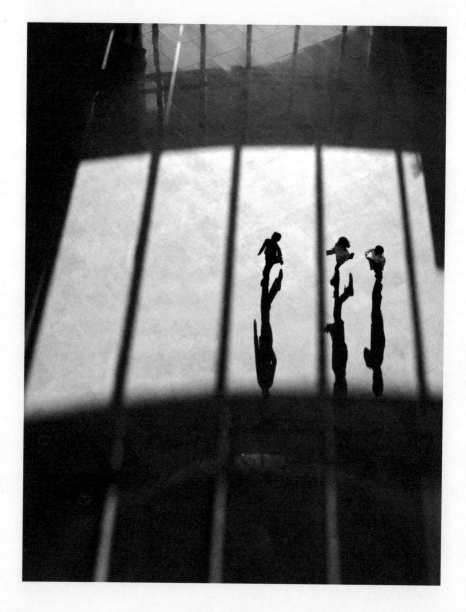

| 标题 **先来后到** | 光圈 **f5.5** | 快门速度 **1/250秒** |

　颤抖吧！照片——随心而拍

每每看着在国立中央博物馆里拍摄的照片，就非常自然地想起一位知音对我说的话。

比起别人对我照片的评价我更加喜欢这句话："虽然是业余爱好，但是为了能得到只属于我的故事我在努力奋斗着。"

虽然过去了两年，直到今天我也没有得到拍摄到能让我心满意足的光芒和那灵动性的孩子们的模样的照片，所以今天我又来到了国立中央博物馆。

为了得到那完美的曾无数次出现在我脑海中的画面，我会继续在这里等待下去。

我也知道我还远远没有达到一定的水平，一定的阶段，但是我想告诉大家的就是不用去很远的地方也有不错的拍摄场所，不用去名胜古迹也可以拍摄到很好的照片。即使反反复复去很多次的地方，也会有让你值得一拍的无穷无尽的素材。

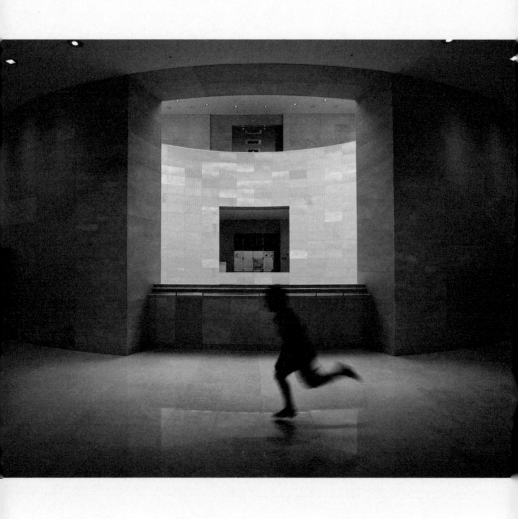

| 标题 **幼年的记忆** | 光圈 **f2.5** | 快门速度 **1/50秒** |

看着天空，明天好像又是个艳阳天。
如果再有大朵的云彩就更好了。

因为我明天还要去国立中央博物馆。

明天拍摄点儿什么呢？
在我头脑中已经开始有了一个大概的轮廓了。

我的照片游乐场——国立中央博物馆。

我在这个地方还有更多的故事要讲呢。

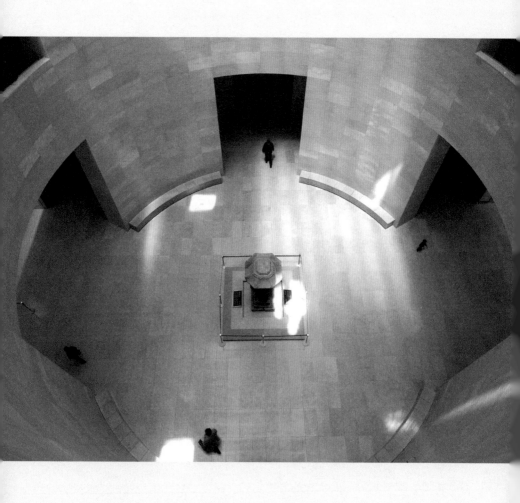

用卡片机来
拍摄长曝光
照片#3

在**牛饮岛**

在国立中央博物馆里已经拍摄到了想得到的照片。那我们换个地方怎么样呢？

稍远点，牛饮岛怎么样？

感觉今天的天气，我想在那里一定有清爽的风在等着我们。

······

这里就是牛饮岛了。

看没看到那些具有原始模样的草类？

来，感觉一下，这风。

这清爽的凉风让我们停下前行的脚步。

牛饮岛那蔚蓝的天空、清爽的微风在一如既往地等待着我，真好。

虽然不像国立中央博物馆那样有喧闹的人群，但到了周末有很多像我这样的摄影爱好者所热衷去的地方就是牛饮岛。没有车也没有人，当想一个人静一静时，这里是最好不过的地方了。

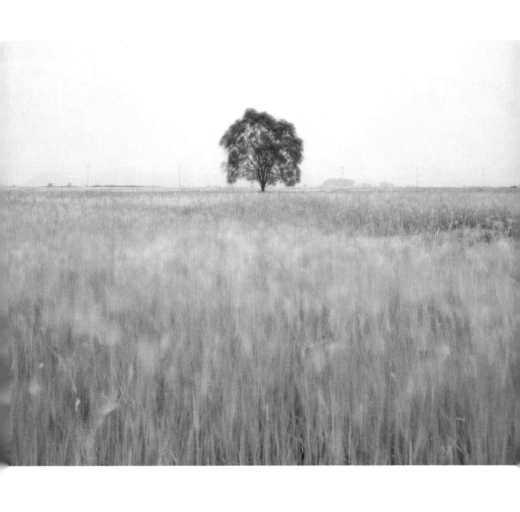

标题 **呐喊**　　　光圈 **f16**　快门速度 **1/30秒**

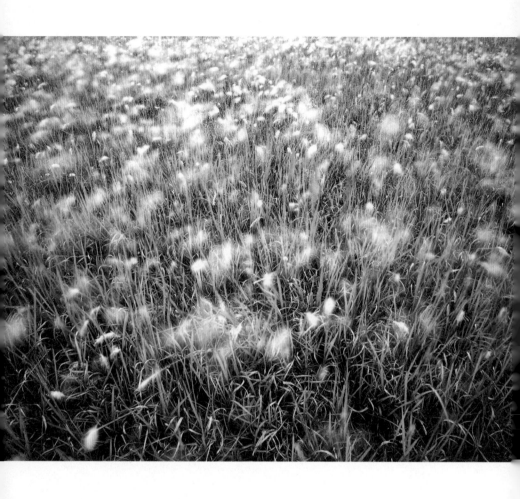

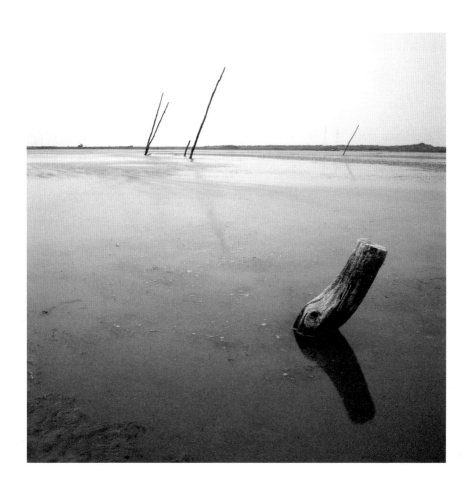

| 标题 **做梦的岛屿** | 光圈 f9.8 | 快门速度 **4秒** |

| 标题 一天 | | 光圈 f7.2 | 快门速度 15秒 |

标题 他们回来了　　　光圈 f2.5 | 快门速度 1秒

拍摄着照片能让我想到各种各样的故事。

我到底喜欢什么样的照片？即使不用去很远的地方也能够轻松地拍摄出什么样的好照片？

最终需要的就是视线的变化。但是想让自己的视线发生变化是一件很不容易的事情。

不知道问题的答案一个人再怎么苦恼也没有用。这个时候就要站在客观的立场上进行判断，无论是直接也好间接也好。

在我的身上曾发生过两次让我的视线发生变化的契机。

怎么样，想听一听吗？

再
回首

4

与NAVER的相遇：
视线的变化

2007年4月，我开始了博客生涯。

一开始对大多数不特定的人群在网上公开自己的想法和日记总觉得是那么的新奇。彼此之间相互给予见解就像和邻居来往一样让我寻找到人生又一个乐趣，让我更感兴趣的是网民们对我的照片的客观评价。

将我的照片展示给别人欣赏，同时那些欣赏我的照片的人们也对我的照片给出不同的评价。正当我沉迷于那些评价时，我的一个博友告诉我关于Naver照片展示的一个消息，假如能评为最高奖，奖金是10万韩元。

虽然我着手开始参赛的时候已经取消奖金制度，但我仍然想挑战一下。

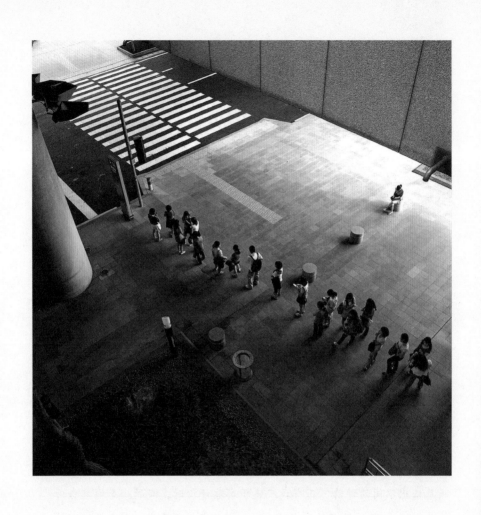

| 标题 **那个女人与众不同** | 光圈 **f2.9** | 快门速度 **1/160秒** |

反正也没什么损失。

当时有很多摄影爱好者把自己的照片上传至相互展示的网站。这样的网站还有选举优秀照片的系统，但是因为选举的方式主要是由网民推荐，所以公平性不是很高。因为只要是认识的人上传的照片那就习惯性地将票投给自己熟悉的人。因此，人们对选举出来的优秀照片的满意度越来越低。

就在这个时期我知道了Naver照片展示区。

就好像是命运安排好的那样。通过Naver照片展示区我的摄影生活发生了翻天覆地的变化。

不是靠网民的投票，而是通过专业的评委来选出最优秀的照片，真的是纯粹靠照片的实力去评比。

为了能评上奖，我一天上传好几张照片。现在回想起来，比起获奖其实我获得了更多的东西。借助Naver照片展示区得以欣赏其他参赛者的照片，从中发现了我从来没有过的视角。

这就是我的摄影生活发生变化的第一个契机。

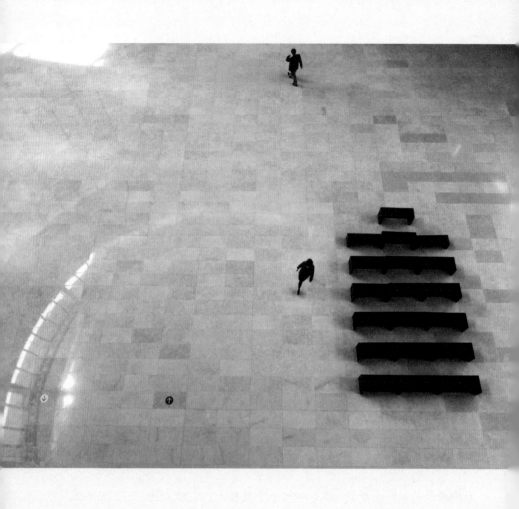

第二个让我的摄影生活发生变化的契机就是作家姜英浩给我的"今日一拍"的评语。

评委给予我的评语着实吓了我一跳。
他通过这一张小小的照片将我的心情看得透透彻彻，就像把我扒光了一样，将我的照片一层一层扒开，把里面看得清清楚楚。

在那一张照片中能够完完全全地融入拍摄者的感情。
在那一张照片中能够读到拍摄者曾经藏得严严实实的心情。

审查评委 姜英浩 摄影作家

评语

这幅照片比起瞬间的爆发力我想更应该是靠一个人的忍耐力来拍摄的。为了拍摄这么一张照片摄影师肯定按下了无数次的快门。虽然拍摄照片本身很重要，但是最重要的还是在众多的照片中选择出更加优秀的照片来。我曾经为了一个广告拍摄出了无数张照片。因为商业性的摄影作品我往往是以量来取胜。所以说比起拍摄的时间，选择的时间更长，更加消耗我的能量。

不管怎么说你将忍耐力发挥到了极致。选出的照片也很不错。如果说得更有趣一点儿，这次获奖不是靠运气取胜，而是靠努力取得的结果。在照片展示区也看到了你的其他照片，看得出你真的是一个非常努力的人，对于摄影有着非同一般的热情，绝对不是摄影爱好者的水平，即使你在不断地强调自己是业余的摄影爱好者，那也有着让专业摄影家羞愧的专业能力。反正你是一位非常优秀的摄影作家。假如想听一些建议的话，我想说的就是你是不是对于摄影有着近乎疯狂的爱好？

标题 **家庭出游**　　　　光圈 **f3.5**　快门速度 **1/250秒**

比起现实的生活你好像更加热爱镜头里的生活吧？把生活看得稍微有点儿"感性化"，只是去观察而不去沟通……听了我这些话请不要有不快的情绪。我只是通过你瞭望世界的眼睛所感觉到的。假如不像我说的那样的话就更好了。

希望与被摄体有良好的沟通。通过你的作品能够看出你的视线有点单调，只侧重于一个方面。有可能我所说的建议有点抽象，但希望在以后拍摄的时候把自己的手放到照片上（不是拿照相机的手）来进行拍摄。

一开始有点杂乱无章的构图可能也很失败，但是慢慢地会与拍摄对象建立起沟通。要是你不想做也没有办法，但是希望你能实践一下。

- -

现在我们之间已经是称兄道弟的交情，因此能够从姜英浩作家那里听到更多的建议。当时他对我说过"要和被摄体有积极的沟通和交集"。是他的评语让我头脑中一直没有具体化的想法得以有了明确的认识。

就这样，通过Naver照片展示我可以尽情地了解到别人的想法和表现，同时又能听取别人对我的想法和表现的教诲。

即使是单纯地欣赏别人的照片，对我来说也是向他人学习和实践的机会。我经常是进入到一些拍摄水平很高的网民的展示区把照片从头到尾看个够才起身。与此同时，我的照片也在慢慢地发生着变化。

| 标题 **突围** | 光圈 **f11** | 快门速度 **1/500秒** |

正所谓"听君一席话，胜读十年书"。多看别人拍摄的作品对于我来说有非常大的帮助。

说起来还真有点儿丢人，关于摄影技术及相关知识的书籍我一本也没有学习过。不管我怎么看也理解不了那书里的内容。所以说，对我作用大的书也就是一些单纯的摄影图片。

这就是我学习的全部。

不是我的而是包含着他人摄影图片的摄影集。

看着他们的照片能够感受到他们的想法和心情，同时也学到了他们所掌握的摄影方面的知识。让我对照片有更多的认识和学习的我的老师就是"其他拍摄照片的人们"。

直到现在我还在向他们学习着。我一直认为这样的素材比任何完美的书籍都更加有说服力。

从这个意义来说，Naver照片展示区对于我绝对是一个能让我对众多网民的照片去感想的特别空间，也是把我从事业失败的罪责感和忧郁中解救出来的值得我感谢的空间。

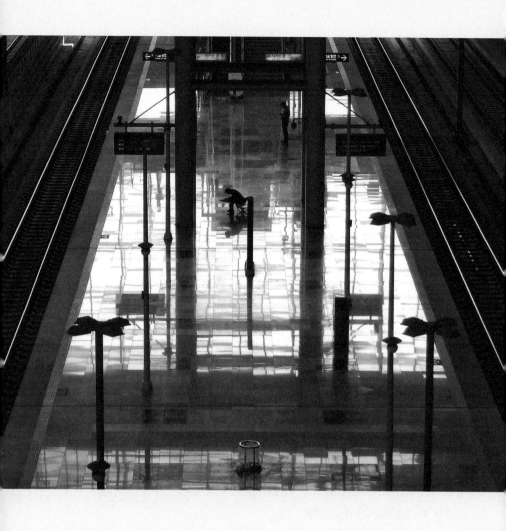

2007年7月我的照片第一次当选为最优秀的照片，当时的场景至今还历历在目，无法忘记。在那么多的照片中我的照片竟然能够当选为最优秀的照片，这本身对正在经历痛苦的我来说就是最有意义的礼物了。

为了能够在第二次参赛时得奖并拍摄出更好的照片，我付出了更多的努力。

赞扬会使人更加奋发向上。

我为了再一次得到赞扬，希望能拍摄出更好的照片。在拍摄的过程中我取得了非常大的进步。照片展示区让我更加忙碌地同时也在不停地鞭策着我。

这期间，我的照片在照片区88次当选为最优秀照片。其中一幅作品被一个以苛刻著称的审查评委6次评为"今日一拍"。

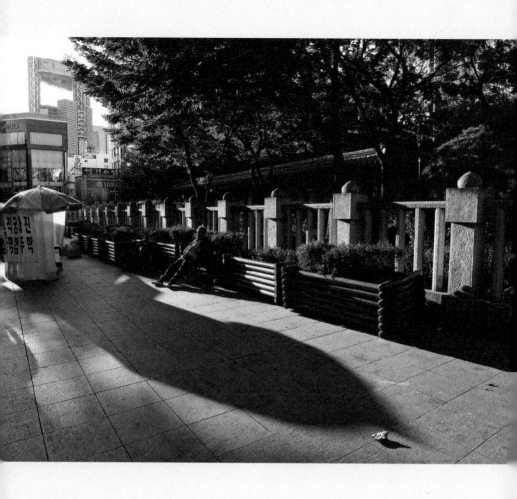

标题 **慵懒的午后** ｜ 光圈 **f3.6** ｜ 快门速度 **1/200秒** ｜

利用照片展示区让我收获的另外一个成就，那就是在NAVER HOODA WARDS里我获得了2008年度摄影领域的一等奖。

这是我从出生以来获得的最高奖赏。当时领奖的情形到现在还历历在目，不能忘却。我站在大大的领奖台上面对着观众席发表着获奖感言，而身体因为紧张和兴奋不停地在发抖。

这些幸运都是我去观看照片展示区并学习他们多样视线的结果，同时也感谢NAVER为我们搭建的这样一个能让网民展示自己照片的平台。

现在，我还是一如既往地向最优秀照片和"今日一拍"挑战着。因为这个挑战让我拍摄出了相对于以往更加棒的照片。同时通过应对这个挑战的过程也让我的视线得到了进一步的提升。

因为这是一个总有好照片不断上传的空间，所以为了能够获得最优秀照片奖，我紧张的心情一刻也不能放松。今天我还是照例观看和学习着别人的照片，为了能够再向前迈一步，我在不停地努力着。

我在等待着下一颗果实。

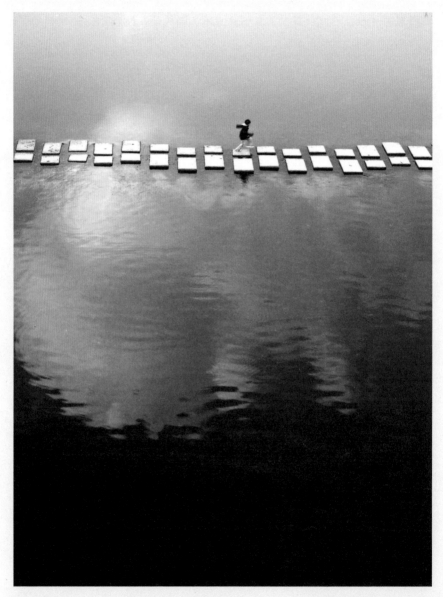

| 标题 追云　　　　　　　| 光圈 f4.4 | 快门速度 1/30秒 |

拍摄

5

去拍照喽

去拍照喽

在此时此刻我一定要向你讲两点。

首先，就是视角的变化。

这是我在拍摄照片时最有切身体会的一个部分。假如我们能够有机会去观察形形色色的人物，不管是国内的也好，国外的也好，我觉得最好是能够坚持不懈地去观察其他人所拍摄的照片。总有那么一天它会变成你的血、你的肉。

随着网络的不断发达，被摄体之间的竞争也可以说是没有硝烟的战场。我们没有去过的地方，我们没有经历过的事情，都有照片向大家展示着。所以说你拍摄出多么迷人的照片人们也照样不领情，反应也很平淡，因为都是些似曾相识的照片。

人们甚至对一些著名摄影作家的作品也评头论足，认为拍得没有独创性，就因为他们所拍摄的地方是自己曾经看到过的场景。要是放在以前那也是相当优秀的作品。

为什么会这样呢？

是不是我们的眼光太高了呢？

自己不会拍还对别人这样指指点点的。

就像空的牛车很吵人那样，人们也很讨厌话多的人。

不管怎么说，照相的环境以及感想和评价的环境都已经发生了实际的变化。

当今社会是无论谁都能拍摄照片、上传照片的电子时代，所以需要拍摄与传统感觉不一样的照片，要拍摄一些别人不去拍摄的场所、别人无法拍摄的照片才最重要。

想象，还要有新的创造。

其次，只有拿出新的东西才能让人们肯定你。过不了多久，你也会感觉到的。

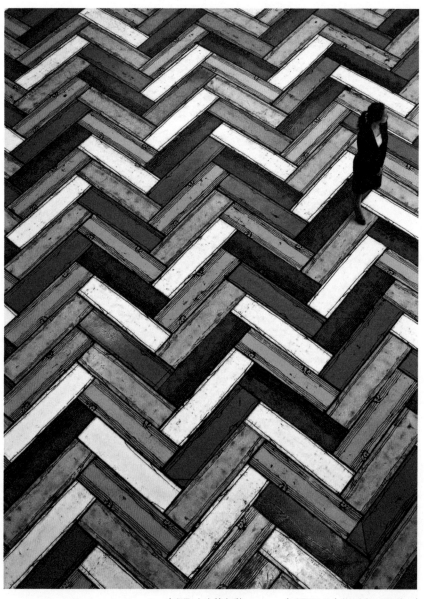

| 标题 **人生的色彩** | | 光圈 **f3.3** | 快门速度 **1/80秒** |

在相同中**找出不同**

你是想问这张照片是在国外拍摄的吗?

是的,没错。为了能够拍摄到新鲜的事物到国外去转一转也是一个好的办法,因为与我们平时看到的被摄体有着很大的差别。

与我有着不同的人生经历的人们,异国的风景。

与我们有着不同的外貌长相,与我们有着不同的街道风景,有可能会有一点儿新鲜感。但是现代社会的人们并不会因为是在国外拍摄的照片就会多看两眼吧?现在连太空的照片都很容易看得到,所以说在国外拍摄的照片也要与传统方式有所不同才行,要不然是得不到很好的反响的。

重要的是,即使拍摄相同的东西我们也应该用不同的视角去拍摄。

当然,去国外看一看不一样的被摄体也是非常不错的选择。我曾经因为这个原因去国外转过。但是,去国外之前我们先在国内找一找拍摄对象怎么样呢?找一些到现在为止在网上还没有看到过的只属于我的被摄体。我想只要有这个想法,肯定会找到藏在各个地方的无穷无尽的主人公吧?

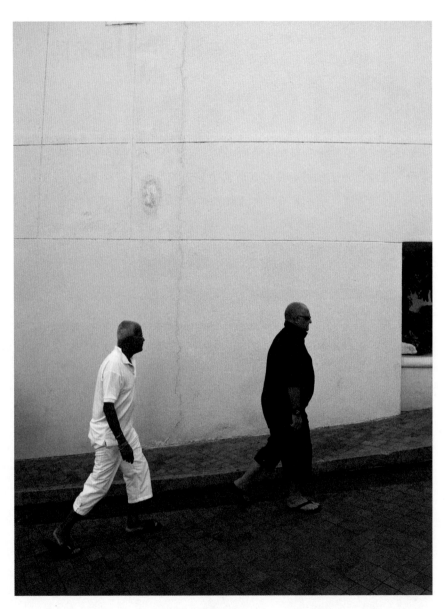

| 标题 **黑与白** | | 光圈 **f5.7** | 快门速度 **1/500秒** |

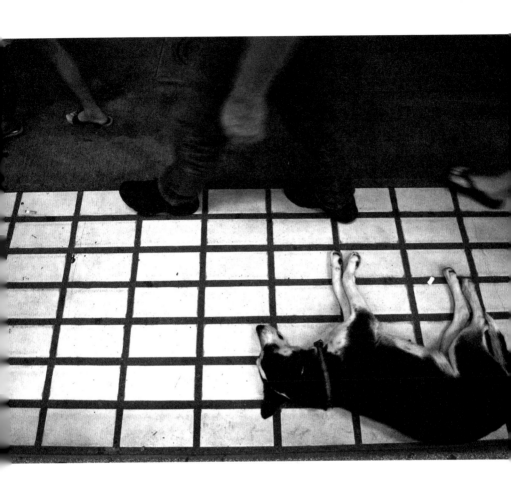

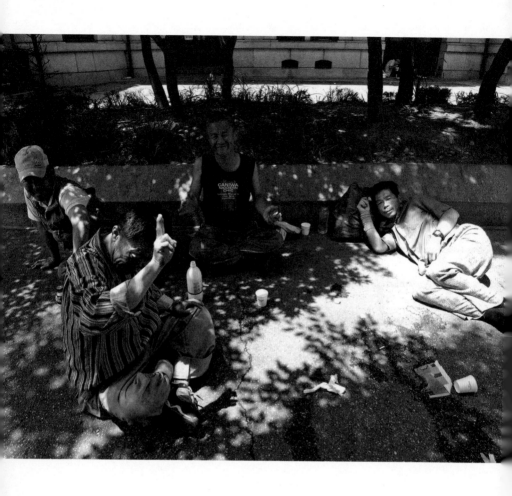

标题 **愉快的人生** 　　光圈 **f3.6** 　快门速度 **1/200秒**

看到别人拍摄的迷人风景照，就一窝蜂似的跑到那照片中的场所拍摄与别人相同的照片。其实，我们国家还有许多值得拍摄的场所。

假如我们想得到网民的认可，那就要在人们熟悉的地方拍摄出与别人风格不一样的照片。那样才能取胜。

与拍摄下来就能成为一幅画的外国的美景相比，留心观察我们国家的各个角落，去挖掘别人还没有发现的像宝石一样的地方，我想这是不是一个摄影家的能力呢？

没有付出努力的照片是很快就会被人们遗忘的，因为无论是谁去那个地方都会拍摄出相同的照片。

我到现在也是在非常用心地观察别人所拍摄的照片。通过照片我学到了多元化的视线，同时也让我避免拍摄与别人相同的照片。因为你努力用功拍摄的照片别人早都拍摄过了，已变得毫无意义。

从现在开始，希望你也要通过努力付出去掌握与以往不同的多元化的视线。
通过照片能向人们展示只属于你自己的视线。

谦虚的**美德**

另外，我想嘱咐的是千万不要骄傲自满。

某一瞬间，当你陶醉在自己的照片中，就好像自己变成了伟大的摄影家似的让你得意忘形，我想会有那么一天的。

你之前所拍摄的照片，
对于草根一族来说可能会觉得挺伟大的。
但是你用不了多久就会知道你拍摄的这些照片没有什么了不起的。
亲自去拍一拍试试，你当初不也是这样吗？

骄傲自满就像毒药一样。

假如一个人真的具有能让人们不得不承认的，
能让人们瞪大眼睛、张大嘴、流口水这样的水平和实力，
我想只有具备了这样的水平才能叫作天才。

我不想去靠近那些骄傲自满的人们。

"你有什么了不起的呀？"因为我的心里只有这样的疑问。

反倒是想向那些谦虚的人多学习一些东西。

不要认为自己拍摄出好的照片，就端着肩膀傲慢地抬着头。千万不要这样，而是要一直谦虚谨慎。其实，我们拍摄出的照片又能有多么伟大呢？

自满和自信有着质的区别。自信给人们勇气和支持，而自满会让人们越来越疏远你和指责你。

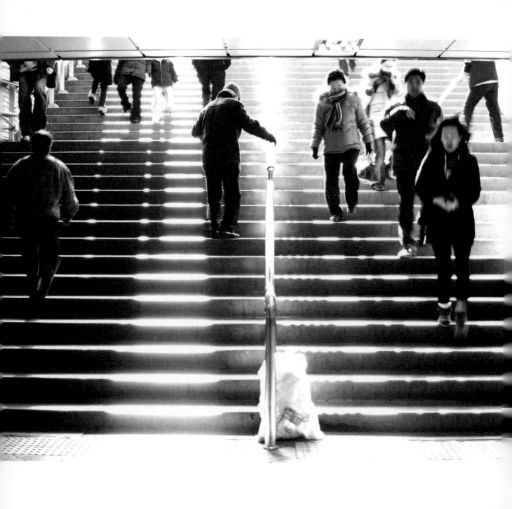

我想无论是谁，最好不要对那些已经付出了巨大努力的照片说三道四。假如说拍摄照片的人希望你能给他意见和见解，那你可以说一说，但是在那之前请不要站在你自己的立场对别人指手画脚。因为照片也是属于创作品，不可能满足每一位欣赏者。

不管是谁，欣赏完你的照片后，完全不顾及你的感受一条一条地指出你的不足时，你的心情会怎么样呢？那些完全与你的拍摄想法毫不相关的评价会对你产生很大的伤害，使你最终再也不愿意和那个人分享你的照片的故事。

同样的道理。
你也会看到一些让你毫无感觉的照片，那些只有一般想法的构图和平凡的照片，但是当你听完拍摄者的想法以后，我想你会有不同的感受。

对于我来说一张好的照片是在没有任何主题和短评的情况下，在观看的那一瞬间给我实实在在的某种冲击。只是通过观看这一简单过程就能理解照片包含的全部故事。我现在正为了拍摄出这样的照片而努力着。

同时，也希望你和我一样以同样的心情来享受有趣的摄影生活。

标题 **王宫的春天**　　　　光圈 **f4**　　快门速度 **1/80秒**

好，现在鼓起我们心中的勇气去拍摄张照片怎么样?

直到现在所展现出来的照片只是用卡片机所能拍摄出来的一部分。所以，从现在开始我正式地给你展示一下绝对不逊于DSLR照相机拍摄出来的照片。

虽然是老调重弹，但对于我来说一幅优秀的摄影作品绝对不是因为聚焦、色感、梯度、清晰度出众而优秀，而是取决于他人视线的不同而拍摄出来的摄影作品。

我们也不是以出售照片来谋生的职业摄影师，我们仅仅是为了拍摄一些日常生活的业余摄影爱好者。我想说的是，对于只是用眼睛去观察而去拍摄自己想拍摄的我们来说，卡片机已经足够了。

那么好，现在开始出发!
可千万不要东张西望啊。

第二章

想看一下
用卡片机拍摄
出来的
照片吗

| 标题 阴暗的日子 | 光圈 f7.5 | 快门速度 1/350秒 |

| 标题 **城市** | 光圈 **f5.7** | 快门速度 **1/500秒** |

想看一下用卡片机拍摄出来的照片吗　**135**

| 标题 长腿父子　　　　　| 光圈 f2.9 | 快门速度 1/125秒 |

| 标题 做梦的岛屿　　　| 光圈 f8.1 | 快门速度 1/640秒 |

想看一下用卡片机拍摄出来的照片吗　137

| 标题 形图 | | 光圈 f8 | 快门速度 1/1250秒 |

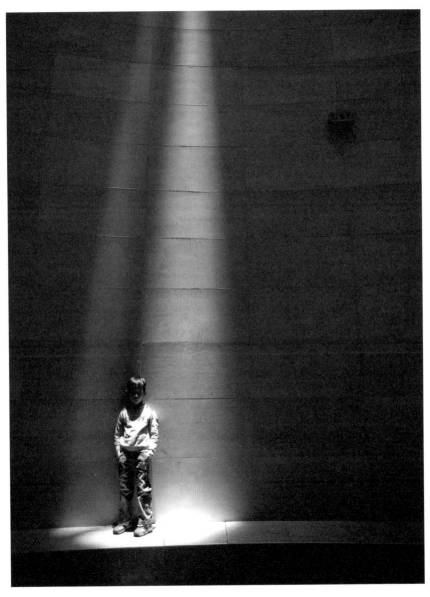

| 标题 光雨 | 光圈 f2.5 | 快门速度 1/60秒 |

标题 **星星一个我一个**　　　光圈 **f2.5**　快门速度 **1秒**

| 标题 **浸没** | 光圈 **f3.3** | 快门速度 **1/180秒** |

144　颤抖吧！照片——随心而拍

| 标题 **答案：人** | 光圈 f5.1 | 快门速度 1/400秒 |

想看一下用卡片机拍摄出来的照片吗　145

| 标题 辉光 　　　　　| 光圈 f6.3 | 快门速度 1/640秒 |

| 标题 时装 　　　　　| 光圈 f3.1 | 快门速度 1/60秒 |

垂钓瞬间的钓手，安泰永

ID 姜赫申 博客地址 http://innokang.net

Photo gallery http://new.photo.naver.com/user/innokang

照片是没有语言的沟通，我想说的可能就是安泰永的照片吧。

我们只拍摄一些我们所看到的自认为漂亮的画面，而安泰永则拍摄了一些看起来很不起眼的却能向我们传达某种信息的照片。是否可以说安泰永所拍摄的照片具有独特的个性而与众不同呢？可能是这个原因吧。一看到他的照片人们就会不由自主地说："啊，这个肯定是安泰永拍摄的。"立刻就能认出来。尽管有人在不停地模仿他，但是

安泰永所拍摄的照片中始终有属于他自己的信息。

还有他的照片总是让人们的视线得以固定，而且那令人赞赏的主题真可谓是极品。

总之一句话，安泰永就是垂钓瞬间的钓手。没有任何华丽的场所，而是在自己所钟爱的场所里挖掘着新鲜的、多样的故事和感觉，可以说他的感觉近似于病态的完美。他所传达给我们的信息已强悍到不需要任何语言进行包装。

我们的安泰永，属于自尊心极强的人。
懂得用心灵去拍摄去享受的人……
收集了他各式各样作品的这本书可以说是能够洞察他心灵的一面镜子，当我们拜读完他的作品以后就会真真切切地明白他的心情。因为他的作品是那么的真挚和纯洁。

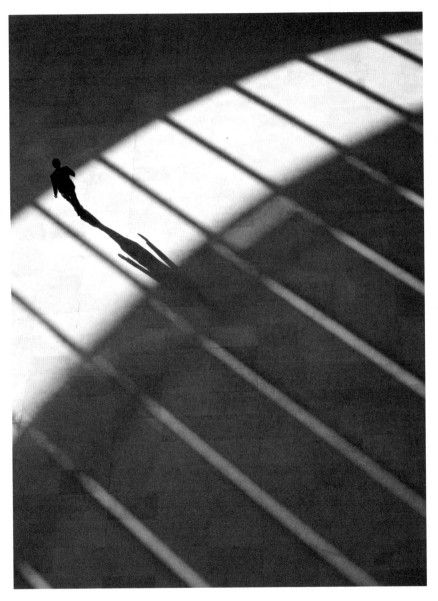

| 标题 一天　　　　　　　| 光圈 f4.1 | 快门速度 1/125秒 |

想看一下用卡片机拍摄出来的照片吗　151

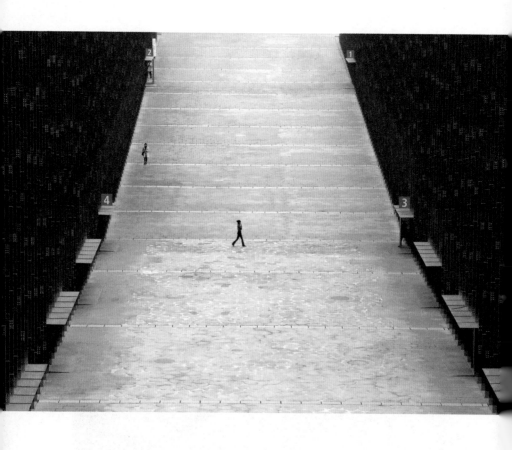

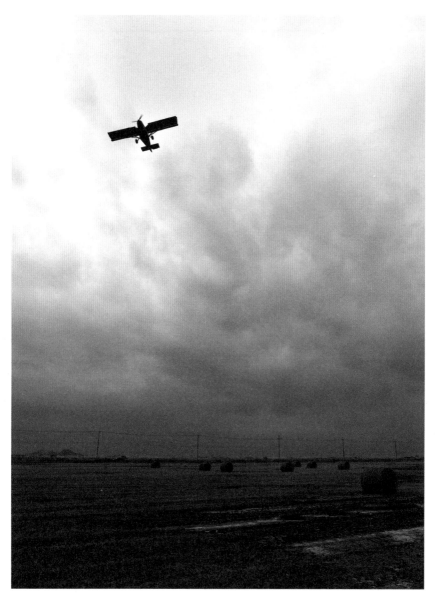

| 标题 **我离开了** | 光圈 **f5** | 快门速度 **1/500秒** |

想看一下用卡片机拍摄出来的照片吗　　155

| 标题 **暴风雪** | 光圈 **f12** | 快门速度 **1/45秒** |

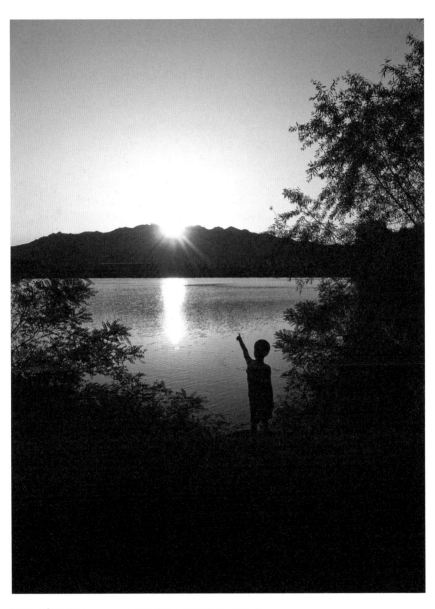

| 标题 幼年的记忆 | 光圈 f6.5 | 快门速度 1/640秒 |

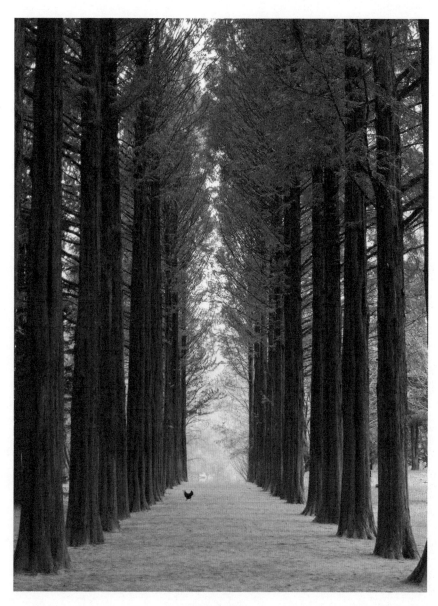

| 标题 骇客帝国 | 光圈 f7.5 | 快门速度 1/90秒 |

想看一下用卡片机拍摄出来的照片吗

| 标题 叶子 | 光圈 f2.5 | 快门速度 1/40秒 |

| 标题 记忆的那边　　| 光圈 f3.6 | 快门速度 1/200秒 |

想看一下用卡片机拍摄出来的照片吗　161

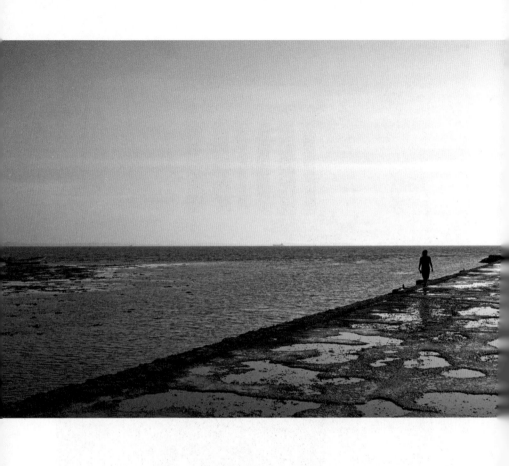

| 标题 **外出的女人** | 光圈 **f6.3** | 快门速度 **1/1000秒** |

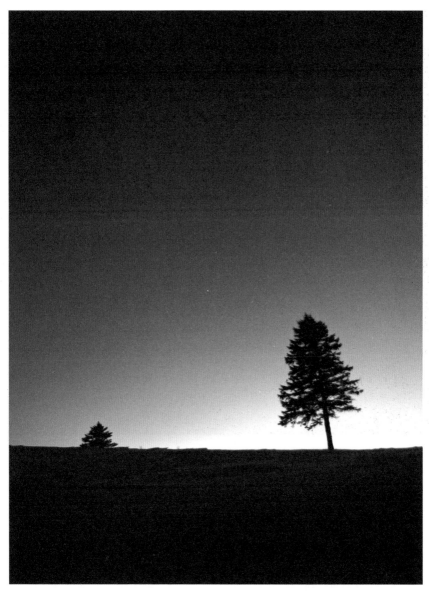

标题 **星夜**　　|　光圈 f2.5　|　快门速度 **1/6秒**　|

想看一下用卡片机拍摄出来的照片吗　　163

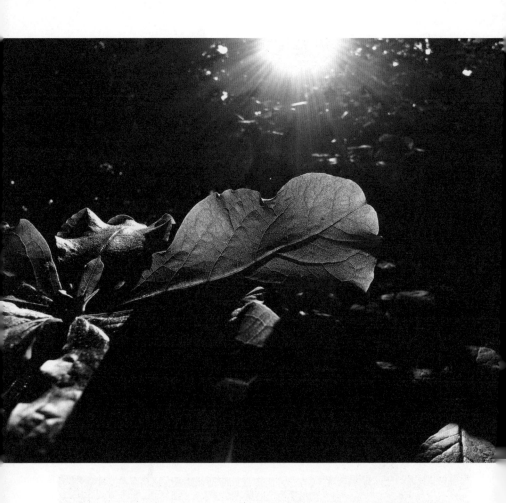

标题 叶子　　　　　　　光圈 f5.7　快门速度 1/400秒

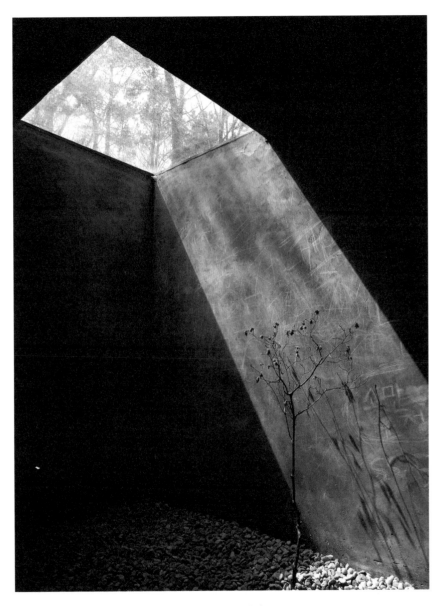

| 标题 **做梦的岛屿** | 光圈 **f4.6** | 快门速度 **1/400秒** |

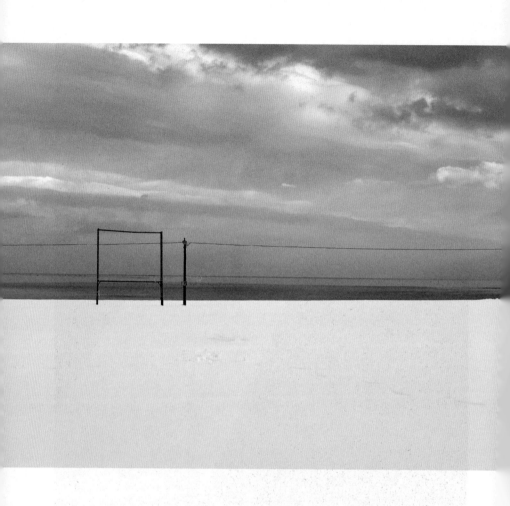

| 标题 **冬天的大海** | | 光圈 **f5.7** | 快门速度 **1/400秒** |

卡片机摄影师的想象游乐场

ID 站长 博客地址 http://stationcap.com/

Photo gallery http://new.photo.naver.com/user/korail77

当第一次在Naver photo gallery 中欣赏到安泰永先生的照片的时候，我着实被深深地震撼冲击了一下。因为他近乎完美地消化了摄影书籍中那关于摄影技术的减法法则，是到目前为止我所看到的摄影作品中主题最明晰的。在欣赏照片的瞬间会让你不由自主地拍一下膝盖。这正是安泰永先生所拍摄的作品。

在他的照片中有非常多的故事，当我们静静地向照片里面张望的时候，你就会发现在那里面有很多有意思的、让人兴奋的故事。怎么能描绘出这样精彩的故事呢？安泰永所具有的想象力是如此出众和新颖，真是到了让人怀疑的程度。在安泰永给我们所创造出来的想象游乐场里我们时而哭泣时而欢笑，他让我们以不一样的方式感受着这个世界。

更加让人感到惊奇的是，这所有的作品竟然全部是用卡片机完成的。

好的摄影装备能拍摄出好的照片的错觉，安泰永用亲身的经历给大家解答着，真可谓是可以记录到历史史册。用卡片机所拍摄出来的安泰永的世界既不是外国那华丽的风景，也不是人们所热衷于参观的名胜古迹，而是我们周围朴素的日常生活，所以说他的作品显得更加的特殊。即使是谁都可以拍摄出来的照片，而他拍摄出来的就与众不同。

比起摄影装备，更难能可贵的是摄影师的心灵和眼睛，同时让人不由自主拍自己大腿的照片就是安泰永的照片。

成为安泰永的"粉丝"以后，在这期间看了很多安泰永的照片，也向他学习了很多知识。讲述的绝妙故事、出奇的想象力、没有一点儿赘词简明的点和线，是包括我在内的所有的草根摄影师都应该去拜读的定律和教材。当我们紧紧地跟随着散落在那四方小框里安泰永的想象力的时候，我想在不久的将来你一定会在不知不觉中带着对照片的热情最终发现两眼放着光芒的自己。

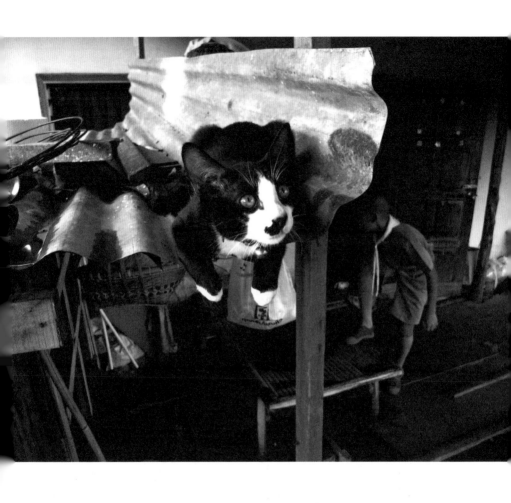

| 标题 **请问是谁啊** | 光圈 **f3.2** | 快门速度 **1/160秒** |

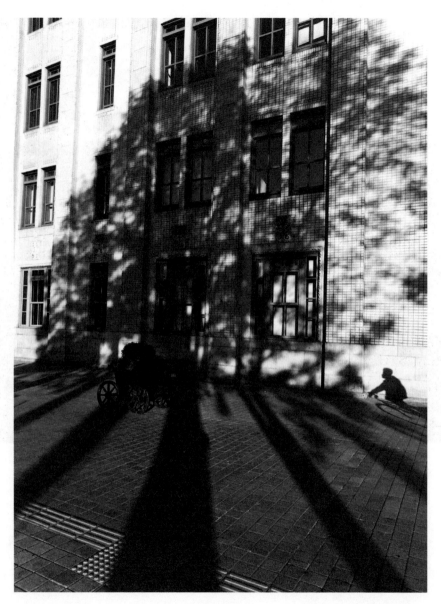

| 标题 安逸的午后 | 光圈 f5.6 | 快门速度 1/250秒 |

标题 **快点** 　　　 光圈 **f3.5** 　 快门速度 **1/100秒**

| 标题 **绿色之日** | 光圈 f2.9 | 快门速度 1/100秒 |

| 标题 首航　　　　　　| 光圈 f5.7 | 快门速度 1/500秒 |

想看一下用卡片机拍摄出来的照片吗　173

| 标题 **走向天边** | 光圈 **f6.3** | 快门速度 **1/1000秒** |

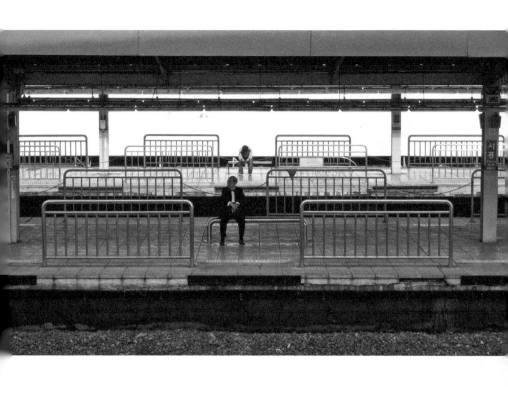

| 标题 等待　　　　　　| 光圈 f7.1 | 快门速度 1/200秒 |

标题 巨大的鸟枪　　　光圈 f5.7　快门速度 1/500秒

| 标题 **投光灯**　　　　| 光圈 **f3.6** | 快门速度 **1/160秒** |

| 标题 **童话中的风景** | 光圈 **f9.3** | 快门速度 **1/180秒** |

想看一下用卡片机拍摄出来的照片吗　179

| 标题 一天 | | 光圈 f4.1 | 快门速度 1/250秒 |

颤抖吧！照片——随心而拍

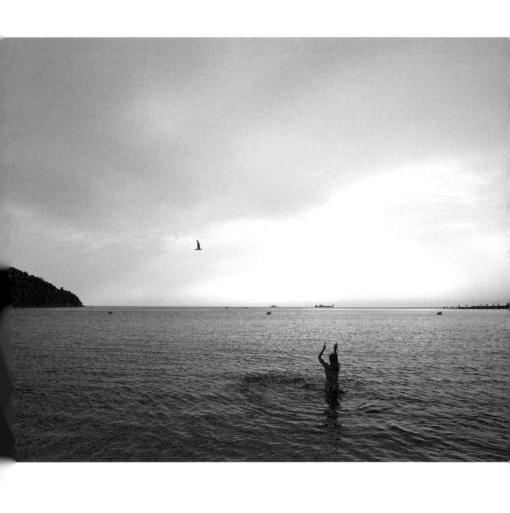

标题 **一个避暑的女人** 光圈 **f5.7** 快门速度 **1/500秒**

卡片机摄影师安泰永

ID 安英珍　博客地址 http://blog.naver.com/11dudwls

Photo gallrey http://new.photo.naver.com/user/11dudwls

在DSLR照相机像洪水般泛滥的今天，
他坚持着用卡片机进行拍摄。

从欣赏第一张照片开始我想你就会撇开关于卡片机的所有的偏见。

我总是在羡慕他的照片。
虽然是谁都能共同感受的照片，但是也向人们展示了特别的属于我们世界里的故事，
掌握着将平凡事物打造成个性事物的力量的人物。

对于他对摄影事业的努力和热爱表示我最由衷的尊敬。

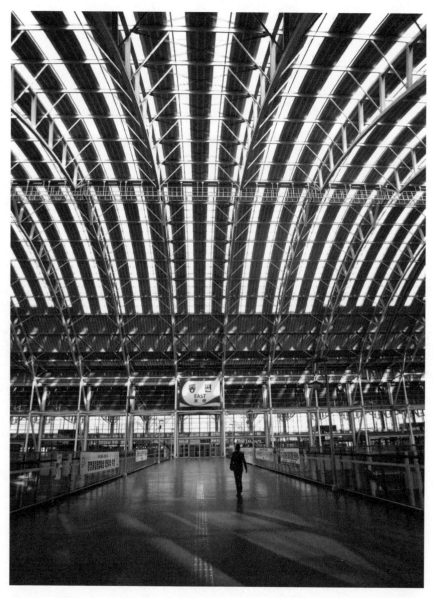

| 标题 **光海之啸** | 光圈 **f2.5** | 快门速度 **1/50秒** |

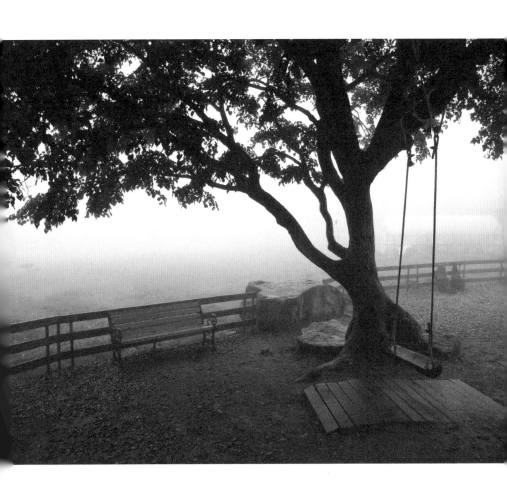

| 标题 那个女人的香气 | 光圈 f2.9 | 快门速度 1/160秒 |

| 标题 错过的命运　　　| 光圈 f9　　| 快门速度 1/200秒 |

| 标题 摇头 　　　　　| 光圈 f8.1 | 快门速度 2秒 　　　|

| 标题 黄昏之恋 | 光圈 f9.2 | 快门速度 1/1000秒 |

| 标题 **起风** | 光圈 **f6.3** | 快门速度 **1/200秒** |

| 标题 **真正的日落** | 光圈 **f2.5** | 快门速度 **1/25秒** |

| 标题 **走向天边** | 光圈 **f6.5** | 快门速度 **1/500秒** |

想看一下用卡片机拍摄出来的照片吗　195

| 标题 **突然** | 光圈 **f2.5** | 快门速度 **1/40秒** |

| 标题 失恋 | 光圈 f10 | 快门速度 1/800秒 |

| 标题 幼年的记忆 　　| 光圈 f7.3 | 快门速度 1/640秒 |

| 标题 **我去向何方** | | 光圈 **f3.2** | 快门速度 **1/125秒** |

用照片讲述——安泰永

ID 斯蒂芬诺　博客地址 http://stephanus.pe.kr/
photo gallrey http://new.photo.naver.com/user/iamstephanus

在Naver photo gallrey活动的时候必然会遇到一些显眼的名字，无论与我的兴趣爱好的趋向相同与否，只要能上传让我们的视觉感觉到好的照片我就会特别留心地记住上传者的名字。所以说只要看到这些人的名字我就能很自然地移动光标。

在这些人当中有一个让人记忆颇深的名字。他从不用夸张的色彩，也没有用特殊的装备来特意吸引别人的眼球。但是在欣赏他的照片的时候，照片总是给我一种在向我讲述故事的感觉。

这就是安泰永先生。

当真的有机会与安泰永先生相识那一时刻我真的是不能不被吓到。没想到与我之前所设想的形象及很多方面都有着惊人的相似。不仅仅是安泰永先生的想法及兴趣趋向，就连外貌和说话的口音，要是见不到他本人只是想通过他的照片了解他真是一件很困难的事情。

所以说我是非常明确地知道了这一点。安泰永先生不仅仅是在拍摄照片，而且还是在用照片向大家讲述着故事。人们用语言表达自己想法时不会那么难，但是用照片去讲述故事实现起来则非常的不容易。可见安泰永先生对待摄影的热情是何等的真挚。

与安泰永先生一同旅行归来后，将我的照片和安泰永先生的照片进行对比时，使我感到羞愧的不单纯是拍摄的好与坏问题。因为他的照片是想让世界都能听到，是向着世界呐喊着故事的照片，是饱含着安泰永先生的努力和热情的照片。正是这种不懈地努力和热情让安泰永的照片更加的灵动。通过这一幅幅灵动的照片我们听到了安泰永先生的心声。

即使是现在，当我在登录photo gallrey的时候依然是兴奋不已地期待着安泰永先生将要给我们讲述的照片故事和语言。

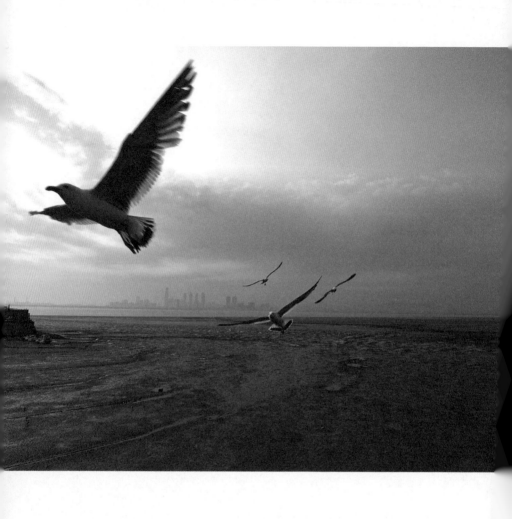

标题 **团队** 光圈 **f5.7** 快门速度 **1/640秒**

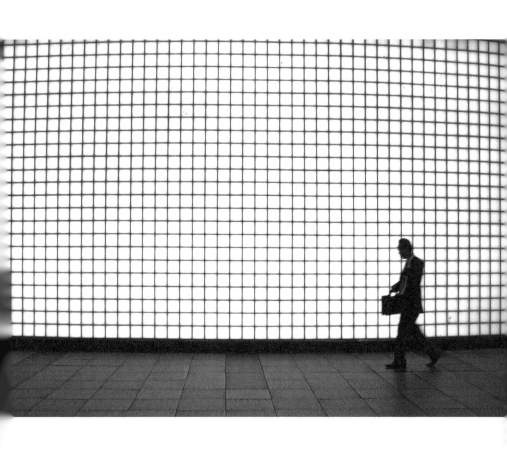

| 标题 因为是男人 | | 光圈 f2.8 | 快门速度 1/30秒 |

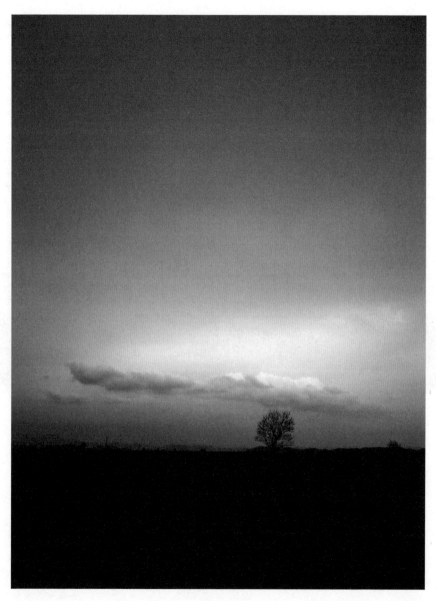

| 标题 **阴天** 　　　　　| 光圈 **f3.5** | 快门速度 **1/640秒** |

| 标题 **在光芒中** | 光圈 **f2.5** | 快门速度 **1/8 秒** |

想看一下用卡片机拍摄出来的照片吗　205

| 标题 火海　　　　　　　| 光圈 f3.5 | 快门速度 1/100秒 |

| 标题 **春天的演奏** | 光圈 **f3.5** | 快门速度 **1/1250秒** |

想看一下用卡片机拍摄出来的照片吗 　209

| 标题 **首尔蓝调** | 光圈 **f3.5** | 快门速度 **1/500秒** |

| 标题 **阴天**　　　| 光圈 **f7.8** | 快门速度 **1/640秒** |

| 标题 消逝的风景　　| 光圈 **f5.8** | 快门速度 **1/125秒** |

| 标题 绅士　　　　　| 光圈 f3.5 | 快门速度 1/1500秒 |

标题 光的画作　　　光圈 f3.5　　快门速度 1/640秒

　颤抖吧！照片——随心而拍

| 标题 **自拍** | 光圈 **f2.5** | 快门速度 **1/40秒** |

| 标题 冰下 | | 光圈 f2.6 | 快门速度 1/100秒 |

第三章　　卡片机的哲学

卡片机是
自由的

感觉如何?

用卡片机拍摄出来的照片。

用卡片机也能拍摄出不逊于DSLR照相机所拍摄出的照片吧?

跟以前你所看到的用卡片机所拍摄的照片有不一样的感觉吧?

我就想向人们展示，人们连基本的尝试都不去做、只想着用卡片机是拍摄不下来的就放弃了的那些场面其实用卡片机能充分地拍摄下来。

如果这些照片用DSLR拍摄的话会有什么不同呢?

兴许没什么不同，反而会有很多DSLR拍摄不下来的场面吧。

画质? 当然，我承认画质也很重要。

人们那狡猾的眼神多么的势力，一直以来不就是为了那几个像素就换掉了照相机和镜头吗?

但是我们想象一下，假如10年后再把这些照片拿出来欣赏，"我还拍过这种照片啊，还去过这种地方啊!"你会发出这样的感慨并回忆起过去。没有谁对着这样的照片说"这张照片画质不好"这样的话吧?

所以说，你所说的画质对于我们以兴趣爱好为主的摄影爱好者来说并不重要，如果不是为了拍摄一些展览展示用途的照片的话，用卡片机已经足够了。

在使用卡片机的过程中，从视角上来讲也有让我感到很可惜的时候，也曾想过要是能让稍远一点儿的被摄体站在原地就能舒舒服服地拍摄下来该多好，这种想法不止一次地诱惑着我。但是，转念一想，我往被摄体的方向再走近一点儿不就行了吗？不要总是埋怨一点儿罪过都没有的照相机。

就连挪几步都嫌麻烦的人，发着用卡片机拍摄不出来的牢骚的人，用DSLR照相机又能拍摄出什么好照片呢？

使用DSLR照相机也一样，人们以镜头里的视角不是我所需要的视角为由不停地埋怨着镜头，其实，我们往被摄体的方向再走近一些不就行了吗？

如果连这个都嫌麻烦的话，那干脆不要拍照好了。

就连这么小的努力和付出都不想去做的摄影家，绝对不会通过漫长地等待获得珍贵的照片。

所以，以后不要把自己能力上的欠缺和行为上的懒惰归罪于照相机和镜头，好吗？

但是我要声明的是，我从来没有想通过我所展示的这几张照片煽动人们抛弃现在所使用的DSLR照相机而换成卡片机的意思。

假如用的是DSLR的话，那么根据所使用的DSLR照出与之相吻合的照片就行了，但是，也不能去蔑视卡片机。都没有实际地使用就主观武断地认为卡片机是不行的这种想法，是我们应该摒弃的。这样一来，你就能看到卡片机无穷无尽的魅力了。

或许，我们对于照相机有种错误的认识。包括让你不得不买DSLR照相机的大环境和比起拿着小照相机而拿大的照相机让别人认为更有专业摄影家的范儿的看法。

但是，也并不是说要彻底颠覆这种认识，只是大家不要以主观的想法看待事情，希望大家把精力放在"拍什么"上，而不是"用什么拍"上。

| 标题 **嘻嘻嘻** | 光圈 **f2.5** | 快门速度 **1/80秒** |

看看，多么自由啊。

把小小的照相机往口袋里这么一放，走到哪儿都能快速地拍摄到我想拍摄的场景。

现在我所使用的照相机也不需要背着大包，我在拍照的时候周围向我投来的视线也很自然，拿在手上在特别关键的时刻能够快速地捕捉到我想要的瞬间。若是再调试镜头视角、移动测距器，这时想抓拍的场景早就溜走了。能拍摄到我想拍摄的所有的场景，我想这也算是一种自由吧。

与肩上背着重重的照相机包相比较一下，小巧轻便的照相机好像也让拿着它的人变得自由自在了似的。

有时，我在想这个"自由"是不是只属于卡片机的真挚的哲学呢。

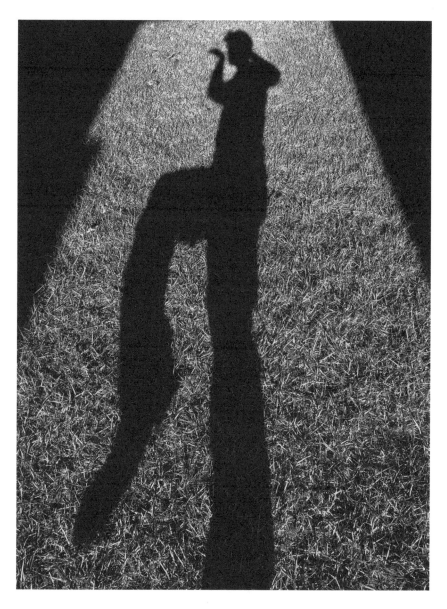

| 标题 **好意咂好意咂** | 光圈 **f5.2** | 快门速度 **1/400秒** |

卡片机就是
日常生活

直到现在，我向大家展示着我可以拍摄出不输于DSLR照相机的照片。同时，卡片机向你表达着一样的真理。

在我从事摄影活动的过程中，我所接触到的人群中不知道有没有认为好的装备才是真理的人，但是我想那些人不能因为自己拥有和使用好的装备就说这样的话。

在喜爱DSLR照相机的人与使用卡片机的我之间肯定有共同点，我们都从事着适合自己的摄影生活，为了拍摄出更好的照片而选择了适合于自己的照相机。当然，为了得到好的照片而将使用昂贵的装备作为解决问题的一个方法，这样的情况也很多。

我只是想强调，因为别人用了比自己便宜的且不如自己的照相机就鄙视他人的做法不妥而已，而这种自满也会成为这种人的绊脚石。

摄影家不是用装备而是要用照片来说明一切。
照相机只是拍摄出照片的一种工具而已，代替不了拍摄者的一切实力和能力。

或许，一直以来我不断努力的一个原因就是想给那些曾经鄙视我的人看看，我能拍摄出比他们更优秀、更精彩的照片。

卡片机和DSLR照相机只是不同的两个物体而已，卡片机没有任何过错。

看着你点头的样了，你好像明白点儿什么了。

但是，卡片机之所以被称为卡片机现在还不能用我所展示给大家的照片来证明，认为用DSLR照相机才能拍摄出的照片卡片机也能拍摄下来，对于这一点也只是给予表扬而已，仅仅是想告诉大家卡片机也能拍摄出不逊于DSLR照相机拍摄出的照片，仅此而已。卡片机的真正长处却另有解释。

会是什么呢？就是我们使用卡片机的理由。

当然，对了！
用卡片机拍摄出只属于卡片机的照片。

我们日常生活中微不足道而多样的模样。
从早上到晚上所发生的珍贵的生活记录。
好像为了补充只有文字的日记本的那些照片似的。

人们在使用卡片机的时候好像从来都不是为了拍摄出更好的照片努力似的。相反，有可能人们在享受着与卡片机相般配的这一过程，虽然偶尔也拍摄出晃动和模糊的照片，但也没有影响对珍贵时光的回忆。

标题 **正民的第九个生日** | 光圈 **f2.5** | 快门速度 **1/4秒** |

当然，没有谁会认为记录生活的日常照片会成为摄影作品，但是那些具有卡片机特点的一点一滴的瞬间不正是记录我们人生的有价值的作品吗？

对于从事摄影时间并不长的我来说，经常思考着一个问题，在这个世界上最重要的照片会是什么？

你想过没有呢？

对于我来说，最重要的照片是什么呢？

寻找答案的时间并不长。

就像现在年轻时的我和我所走过的人生的瞬间，当我已白发苍苍到达人生终点的时候，把我曾经拍摄过的照片拿出来欣赏的时候会想到什么呢？看着这一张张装满我努力的、奋斗的、多彩的人生的照片，我想那时我会露出幸福的微笑。

| 标题 **另一张脸** | 光圈 **f2.8** | 快门速度 **1/160秒** |

卡片机的哲学　233

某天早晨起床时那肿得像泡发了的面条一样的我的脸。

和孩子一起含着满嘴的牙膏泡沫。

在游乐场里度过快乐时光的我们一家。

当孩子们在入学和毕业时所珍藏的成长的痕迹和那多姿多彩的瞬间。

这时，该是到处可见的卡片机登场的时候了吧?

嗯，我的话有点儿多了吧?

太阳已经开始下山了。

今天辛辛苦苦地跟了我一整天，感觉如何啊?

对于照片，对于从事摄影生活的心态有了明确的想法了吧?

如果你已经感觉到了什么，那么从明天开始你所拍摄出的照片就会和以前有所不同了。

能让我们感到更加自由舒服一点儿的摄影生活，对于我们这些草根一族的摄影爱好者来说已经是最好的享受了。你说呢?

因为我们是草根一族，所以也曾犯过对于职业摄影家来说所不可饶恕的错误。想做的事情，想拍摄的东西，通过多种多样的经验会一点儿一点儿好起来的。

因为我们比职业摄影家更加自由，所以会有无限的可能性在等着我们。在那自由中一定会诞生只属于我们自己的作品。

为了那一天我们才这样不断地努力着。

那一天一定会来的。

还有，一直要奋斗到那一天！知道了吗？

| 标题 **好球** 　　　 | 光圈 **f3.3** | 快门速度 **1/180秒** |

标题 **哈里波特**　　　　光圈 **f9**　　快门速度 **1/2000秒**

尾声

回首自己这段摄影之路，感触颇深。

曾经在没有任何目的情况下只是为了让别人觉得自己是搞摄影的人而浪费了不少的时间，但随着自己对照片的一点一滴的情意，也在不知不觉中走过说长也长说短也短的两年时光。

当然，直到现在我也不太清楚。

照片到底是什么？
我是否在拍摄我所希望拍摄的照片？

但是，我却彻彻底底地明白了一个道理。

那就是，为了得到一张照片需要倾注作者的创意和感情是多么不容易的一件事情。还有就是要牢记拍摄的重要意义：不是用什么去拍摄，而是要拍摄什么。

这其中我认为最重要的是"拍摄什么"。

在网络成为人们日常生活的一部分的现今社会，那些我们所没有看到

过的摄影作品如洪水般地冲击着我们，当然我们不能再去拍摄一些已经看到过的照片吧？

随着社会的不断发展进步，照相机也变得越来越先进。曾经想象中的那些功能也变成了现实，以后所生产出来的照相机肯定会向越来越好、越来越方便发展。当然不论是卡片机或是DSLR照相机。

最终，在大家都拥有相同摄影装备的情况下，为了拍摄出与众不同的照片，我想最好的解决办法就是动作要比别人快一步。

还有另外一个解决办法就是"想象"。头脑中那些抽象的想象通过摄影创作活动得以具体化，继而给人们带来更加新鲜的、更有冲击力的感觉。说不定有一天你也会遇到摄影技术更上一层楼的自己。

我喜欢在不起眼的日常生活中愉快地想象着。那一时刻，照相机就是能够让我看到想象的一个工具，以想象为基础所拍摄出来的照片只要我自己感到满意就行。大众所认为的好与坏的客观性的评价不会成为任何问题。

世界上没有不好的照相机。
请壮大自己的实力。